本书系2021广东省教育科学规划课题（高等教育专项）研究成果之一（课题编号：2021GXJK369）；2022广东省高校教学质量与教学改革工程建设项目（粤教高函2023）4号：影视动画创作课程教研室的阶段性成果；粤港澳大湾区高校在线开放课程联盟教育教学研究和改革项目研究成果之一（项目编号：WGKMII003）；本书撰写获得2022年华南农业大学研究生教育创新计划项目"影视动画联合创作"立项资助。

 普通高等学校"十四五"规划数字媒体艺术与动画专业案例式系列教材

影视动画联合创作

"乡村振兴"专题

ANIMATION CREATION TEAM PROJECT

涂先智 著

中国·武汉

内 容 简 介

本书依托影视动画创作理论和生产制作流程，立足中国当今社会现实，是一次以"乡村振兴"为主题的影视动画联合创作课程教学实践，旨在通过对实践案例的研究为中国本土动画叙事理论的构建和中国动画原创能力的提升贡献创作教学经验和叙事实践资源。本书对创作教学案例的书写没有停留在对动画创作流程和制作技术的描述上，而是将创作方法的探寻置于以乡村振兴为背景的特定的文化视域和具体问题中，是一次中国乡土特质动画叙事范畴的厘定和叙事内容的开掘，具体包括农业文化遗产题材动画短片创作、农产品题材动画短片创作、农业科普动画短片创作、乡村文化题材动画短片创作以及乡村生态题材动画短片创作的实践。

图书在版编目（CIP）数据

影视动画联合创作 / 涂先智著 . —武汉：华中科技大学出版社，2023.5（2025.7重印）
ISBN 978-7-5680-9071-1

Ⅰ.①影… Ⅱ.①涂… Ⅲ.①动画片－创作－研究 Ⅳ.①J954

中国国家版本馆CIP数据核字(2023)第090149号

影视动画联合创作
Yingshi Donghua Lianhe Chuangzuo

涂先智 著

策划编辑：	金　紫
责任编辑：	周怡露
封面设计：	原色设计
责任监印：	朱　玢
出版发行：	华中科技大学出版社（中国·武汉）　　电话：（027）81321913
	武汉市东湖新技术开发区华工科技园　　邮编：430223
录　　排：	华中科技大学惠友文印中心
印　　刷：	武汉邮科印务有限公司
开　　本：	880mm×1194mm　1/16
印　　张：	11.75
字　　数：	257千字
版　　次：	2025年7月第1版第2次印刷
定　　价：	68.00元

本书若有印装质量问题，请向出版社营销中心调换
全国免费服务热线：400-6679-118　竭诚为您服务
版权所有　侵权必究

前言
Preface

——以"乡村振兴"为主题的影视动画创作实践

近二十年来,影视动画产业从制作技术到传播渠道、从应用领域到消费模式都发生了很大的变化,数字化的制作流程被行业广泛采用,人工智能、VR、AR、MR、全息影像、智能交互等新兴技术快速渗透至动画行业形成新的产业发展趋势,移动媒体使人们能随时随地用手机观看新媒体动画,中国传统文化以影视动画为载体进行跨地域、跨文化的传播。随之,影视动画创作的研究范畴进一步拓宽:除了传统的电影动画、电视动画创作,还包括对新媒体动画、交互动画、网络动画、游戏动画、手机动画、动态叙事漫画等"泛动画"的研究。除了对影视动画创作理论的研究,还有通过影视动画内容驱动其他产业创新发展的应用研究。

1. 影视动画创作课程设计构想

与影视动画创作相关联的产业涉及动漫产业、数字文化创意产业、数字娱乐产业等。影视动画内容生产极其依赖团队作业,其生产流程通常包括项目策划、前期设计、中期制作、后期制作、宣传推广等环节。虽然业界有编剧、导演、制作、发行各个流程一手抓的独立动画创作人,但从动画产业健康可持续发展的角度来说,我们更需要通过开发优质的、成熟的创作项目汇集优秀人才,形成一定生产规模,培育成熟的创作团队,让作品产生更好的社会效益,创作出具有国际影响力的优质作品。

我们所处的时代拥有良好的通信网络、计算机联网工作系统、协同动画制

作软件和线上作品展示平台，为我们提供了建立小型创作团队或工作室的条件。我们所熟知的吉卜力工作室、皮克斯动画工作室、尼克罗迪恩动画工作室、阿德曼动画工作室、徕卡工作室等也都是从小型创作团队发展壮大形成规模。优质的创作项目将拥有共同创作理念的动画创制人才汇集在一起，他们有些擅长剧本写作，有些擅长美术设计，有些擅长制作技术，有些擅长配音配乐，有些擅长影视剪辑……我们往往会在影片最后的演职人员表中看到他们的名字，了解到他们承担的职责和为影片所做的贡献。高等院校的动画教育通过专业课程向学生传授这些在字幕中所出现的各项职能所需的知识和技能，但如何教授学生建立有价值的创作项目，联合志同道合的人一起组建创作团队，共同实现这个作品仍然是动画教育的瓶颈，也是产业发展的瓶颈。

因此，我们有必要发展这样一门课程，它通过项目的创作实践专门探讨如何组建创作团队，如何设立影视动画创作项目，如何团队协作实施项目，如何通过影视动画内容创作服务社会，最终完成一件兼具艺术价值和社会价值的影视动画作品。这是近年来我教学工作的重点，也是我们开设"影视动画联合创作"课程的初衷。这门课程面向动画专业本科高年级学生和动画研究方向的研究生开设，课程以项目为导向、以学生为主体开展创作实践，是毕业设计、毕业实习前进行的影视动画生产流程的实战预演，是一门全面认知动画行业、认知自我和认知社会的课程。"联合"具有多重含义：一是指学生与学生之间的联合，同学们通过建立团队联合多人力量、发挥多人专长进行创作；二是指教师与学生的联合，教师适当参与团队的创作，当学生团队遇到棘手的问题和困难时及时提供帮助，不断激励同学们克服困难，实现创作目标；三是指教师团队联合辅导，通过校企合作进行校内专职教师与企业兼职教师的联合辅导，不同研究领域教师之间联合辅导以及不同学科教师的联合辅导。

2."乡村振兴"创作主题的设立构想

课程于2018年启动"乡村振兴"主题创作实践，经过努力于2020年获得国家级一流课程和广东省一流课程的认定，这也给了我更多信心向大家展示近年来课程教学团队开展的以"乡村振兴"为主题的影视动画创作教学实践成果，我将会在本书的案例部分予以呈现。

创作主题的设想源自我对中国动画的本土发展路径的思考。我所任教的单位是华南农业大学艺术学院动画系，在一所农业综合院校开展乡村振兴题材的影视动画创作教学算是一种近水楼台式的操作，也是履行农业院校动画专业对乡村建设的社会责任。在"内容为王"的时代如何立足国家战略需求、立足本土文化发展、立足地域经济发展进行影视动画创作教学？影视动画的创作内容，首先指向的便是创作的选题。走进乡村，走进田野，立足自身所处的时代和社会现实发掘优质题材，讲好中国故事，传播中国精神是我的教学设计构想。艺术介入乡村建设是近年艺术界的研究热点，艺术家、设计师们从各自不同的角度参与乡村建设，影视动画作为被大众广泛认知的艺术形式又能为乡村建

设带来怎样的思路呢？日本的动漫赋能乡村的实践获得了世界范围的影响，业界熟知的案例如日本熊本县的动漫形象熊本熊（Kumammon）成功实现了地域文化的国际传播，以文化创意提振了地方经济；由荒川弘绘制漫画，后改编成电视动画的《银之匙》让人们看到一个发生在乡村的沾满汗水、眼泪与泥土的青春故事；由石川雅之绘制漫画、后被改编为动画的《农大菌物语》以农业大学农事学习为故事背景进行了一次农业微生物科学普及；电视动画《寒蝉鸣泣之时》改编自同名游戏，动画中的场景取自日本白川乡的真实场景，随着作品的热播、大量游客到白川乡打卡旅游体验作品的现场，激活了乡村的文化旅游。这些案例给我们的课程设计带来启发，我们的教学终究是要落实在影视动画创作项目以及原创人才的培养上，那么一定会涉及创作选题和故事创作的问题，过往同学们绞尽脑汁试着原创一件有意义的作品，却缺乏了解和接触社会的机会，缺乏对生活的深刻感悟，容易出现题材空泛、内涵浅表、精神贫乏、审美偏狭等问题。自2018年开始，我与我的教学团队一起开展了影视动画专业实践与乡村振兴社会实践融合教学模式的探索，以期帮助同学们立足本土文化和社会现实发掘优质创作题材，创作出具有本土文化特征和内涵的影视动画作品。

3. 本书编写构想

课程的实施并不容易，大部分同学在进入这门课程时缺乏社会经验和创作经验，教师要带领这些羽翼未丰的学生进入乡村实践现场进行考察、访谈、调研，进入企业了解制作环节的技术和流程管理，在多方联合协作下完成他们的第一件完整的影视动画作品。在实践教学过程中经常会遇到各种各样的问题，可能是专业问题、选题问题、技术问题、硬件问题、跨学科协作问题、工作室运作问题、团队沟通协调问题等，学生团队也经常会发生一些变故阻碍项目进展，这极度考验团队的毅力、耐力，没有强烈的创作热情难以完成好这门课程。老师们也不得不变成多面手准备随时为学生提供指导和帮助，这对任课的老师来说也是一次考验。当我希望能借助本书为学生寻求一些前人可资借鉴的创作经验时却发现书店里难以找到适合指导学生小团队创作的书，于是我有了想要自己编写教材的想法。我希望这本书通过分析影视动画创作案例分享团队创作经验，展示项目的创作过程，构思的过程，也毫无保留地分享创作过程中常遇到的困难和问题以及提供一些解决问题的方法，为同学们的创作提供经验借鉴。

目前我们的探索还处于初步阶段，跨学科的创作和教学是我们面临的最大挑战，学校的农业专家、学者们给我们提供了很多帮助和支持，学校的实践教学基地也成为我们创作时常去考察调研的地方。总之，这是一场充满创意的探索，在此我也希望能抛砖引玉，吸引更多院校、教师和同学们参与进来，共同探索中国本土动画的发展之路。

<div style="text-align:right">

涂先智

2023年6月于华南农业大学

</div>

目录
Contents

第一章　影视动画创作基础 /1
第一节　影视动画的概念与历史 /1
第二节　影视动画的生产技术 /11
第三节　影视动画的分类 /20

第二章　影视动画联合创作流程 /29
第一节　项目策划 /29
第二节　前期设计 /46
第三节　中期制作 /50
第四节　后期合成 /57
第五节　展演推广 /59

第三章　农业文化遗产题材动画短片创作：以《茶小吉》为例 /63
第一节　作品简介 /63
第二节　创作背景 /64
第三节　项目考察 /65
第四节　前期设计 /71

第五节　中期制作 /79
第六节　后期合成 /81
第七节　创作总结 /84

第四章　农产品题材动画短片创作：以《小米粒的梦想》为例 /85
第一节　作品简介 /85
第二节　创作背景 /86
第三节　项目考察 /87
第四节　前期设计 /93
第五节　中期制作 /99
第六节　后期合成 /101
第七节　创作总结 /102

第五章　农业科普动画短片创作：以《荔枝霜疫霉侵染荔枝动画》为例 /103
第一节　作品简介 /103

第二节 创作背景 /104
第三节 项目考察 /105
第四节 前期设计 /111
第五节 中期制作 /115
第六节 后期合成 /119
第七节 创作总结 /120

第六章 乡村文化题材动画短片创作：以《寻根之岭南人生》为例 /123
第一节 作品简介 /123
第二节 创作背景 /124
第三节 项目考察 /125
第四节 前期设计 /130
第五节 中期制作 /134
第六节 后期制作 /137
第七节 创作总结 /139

第七章 乡村生态动画短片创作：以《乌》为例 /141
第一节 作品简介 /141

第二节 创作背景 /143
第三节 项目考察 /143
第四节 前期设计 /150
第五节 中期制作 /157
第六节 后期合成 /159
第七节 创作总结 /160

第八章 以"乡村振兴"为主题的影视动画联合创作赏析 /163
第一节 农业文化遗产题材动画短片 /163
第二节 农业科普动画短片 /166
第三节 农产品题材动画短片 /169
第四节 乡村文化题材动画短片创作 /171
第五节 乡村生态题材动画短片创作 /174

参考文献 /178

第一章
影视动画创作基础

第一节　影视动画的概念与历史

近年来，动画越来越多地占据影院荧幕、电视屏幕、手机屏幕等大小屏幕，大有超越真人实拍形式的影片成为影视艺术的主流之势。动画曾经处于影视艺术的边缘，常作为电影理论的特例进行研究，而今在数字技术的加持下有了新的创作范式、新的应用领域和新的研究维度，实践创作与理论研究均呈现繁荣景象。这种热度也体现在艺术教育领域，除了动画专业将动画创作作为核心必修课程，其他艺术专业如电影艺术、视觉传达艺术、数字媒体艺术、新媒体艺术、计算机图像等纷纷开设动画创作及相关课程，动画似乎正逐渐成为艺术学科的基础性内容。

较之于有着悠久历史的绘画、雕塑、建筑等造型艺术而言，动画是一门年轻的艺术，一门创造运动的艺术。由于动画制作技术的出现，各种传统造型艺术有了运动的形态。以下我们通过追溯历史，随着技术的发展了解动画发展的脉络。

动画是比电影更为古老的艺术。从三万五千年前西班牙阿尔达米拉洞窟壁画中奔跑的野猪，到古埃及壁画勇士摔跤动作分解图（图1-1），再到古希腊人在罐子上面绘制的一系列连贯动作以及中国民间的走马灯，我们发现人类一直希望看到这些图像能动起来。

动画的发明与影片的放映和制作技术紧密相关。19世纪一系列放映设备的革新为动画的发明提供了技术基础，如诡盘、走马盘、魔术幻灯（图1-2）、活动照片、轮转摄影机、活动视镜等。参与了这一系列伟大创造的人有发明家、画家、艺术家、商人，这反映出动画自始便是一种依赖集体智慧的艺术创作行为，与社会、政治、工业和其他艺术门类有着不可分割的关系。

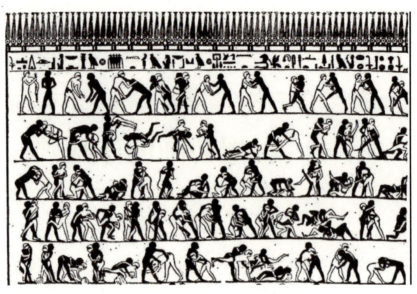

图1-1 古埃及壁画勇士摔跤动作分解图

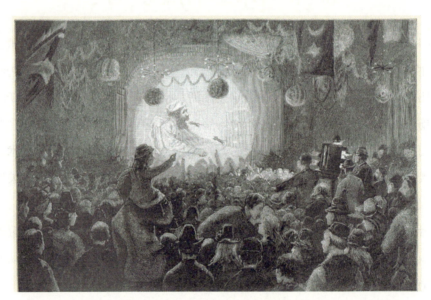

图1-2 福尔汗自由俱乐部和研究院为1450位贫困儿童放映魔术幻灯 1889年

魔术幻灯是放映机的早期形式，放映魔术幻灯在当时是一种大众娱乐活动，内容通常是一些笑话、旅行片段、精神启蒙、科普展示等。

动画需要人为地进行艺术创造，动态图像制作技术的发展与摄影和摄像技术有关。相机的出现为动画创作者研究运动规律提供了技术条件，原本肉眼难以辨别的事物的运动被摄影师用摄像机拍摄下来，分解为一帧帧的画面可以慢慢研究，于是人们开始了解人类、动物、鸟类以及非生命物体如火焰、水、风等各种事物的运动规律，包括形态变化以及决定这种变化的时间规律。"动态摄影之父"埃德沃德·迈布里奇使用多个相机拍摄运动的物体并捕获了很多运动的图像。他拍摄的《奔跑中的马》让人们看到了马在快速奔跑时的瞬间姿态（图1-3）。动态摄像技术的出现让人们发现了运动的"真实"形象，揭示了视觉的自然性，更重要的是这让人们发现视觉和知觉可以被拆解和重构，

这为动画运动规律的深入研究提供了技术基础。

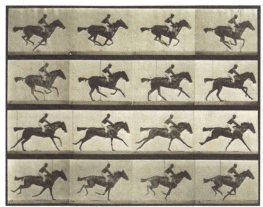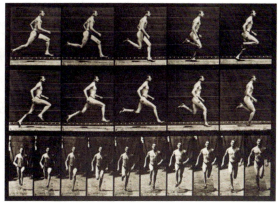

图1-3　埃德沃德·迈布里奇用摄像机捕捉到的人和马的奔跑动态 1878年

如果说动画仅仅只是追求对动态的如实捕捉并加以再现，那么当一种可以如实记录动态图像的技术出现时，动画师们大可放弃烦琐的手工绘画而用摄像技术取而代之，但事实上并非如此。相机的出现推动当时的艺术家们开始研究"画相机不能做到的事"，先后掀起了印象派、立体主义、未来主义、表现主义、超现实主义等一系列艺术思潮。动画并没有停留在对静止的画面的研究，而是转向了对动态艺术的探索。在这个由静到动的过程中，绘画的美学特性改变了，动画与绘画产生了分野，画面中的运动、与此相关的造型以及时间成为更具决定性的因素。自此，动画成为一种全新的艺术，一种既有别于绘画，也有别于如实记录现实的影像艺术的艺术形式。马莱的摄影枪见图1-4。马莱用摄影枪拍摄的鹈鹕飞翔的动态见图1-5。

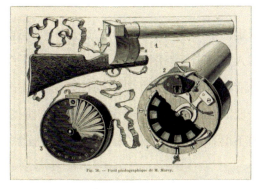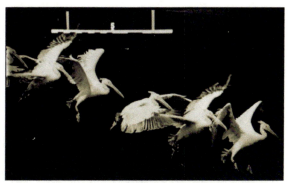

图1-4　马莱的摄影枪 1882年　　　图1-5　马莱用摄影枪拍摄的鹈鹕飞翔的动态 1882年

人们对动态图像的捕捉和创造的热情推动着动态艺术向前发展。动画并不是摄影和摄像艺术的附属产物，而是主动地运用摄影和摄像技术获得独立发展的艺术形式。动画对摄影技术的运用体现在摹片技术。摹片是一种通过逐帧描摹连续拍摄的照片以追求更逼真的动态效果的动画制作技术。动画先驱法国人埃米尔·雷诺在他的无声彩色动画短片《更衣室旁》中使用了摹片制作技术，他通过描摹马莱[1]所拍摄的鹈鹕照片表现出生

[1] 马莱：法国人，发明了"摄影枪"，一种可以连续摄影的机器。

动的海鸥飞翔动态而引人惊叹。乔治·萨杜尔认为这部动画已经具备了现代动画的基本特点，如"一定的放映时间、巧妙的剧情、典型的人物、噱头、特技摄影、紧凑生动的故事情节、同步配乐、美丽的布景和动人的色彩等"。据此，萨杜尔认为埃米尔·雷诺是动画影片的首创人。埃米尔·雷诺的贡献除了发明摹片绘制技术，还贡献了多项动画制作技术，如在动画绘制时使用透明纸张绘制、动画纸打孔固定技术、动画人物和背景的分离技术、循环动作以及为影片配音配乐等，这些制作技术对后来的动画工业带来重要影响，有些沿用至今。埃米尔·雷诺的作品见图 1-6 和图 1-7。

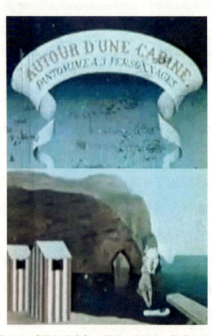

图 1-6　《丑角和他的狗》　导演：埃米尔·雷诺 1892　　　图 1-7　《更衣室旁》　导演：埃米尔·雷诺 1895

　　动画对摄影技术的运用还有逐格拍摄法（即定格拍摄或停格拍摄），这是一种对连续运动的画面或对象逐一拍摄记录的方法。美国人詹姆斯·斯图亚特·布莱克顿发明了这种方法并运用于动画创作中，他的动画影片《滑稽脸的幽默相》被认为是第一部记录在胶片上的动画（图 1-8）。影片的第一部分表现的是布莱克顿用粉笔在黑板上作画的过程，第二部分是剪纸动画。当时绘制动画帧时不得不重新绘制整个画面，因此动画影

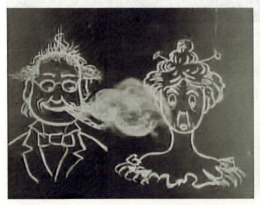
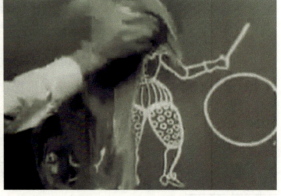

图 1-8　《滑稽脸的幽默相》　导演：詹姆斯·斯图亚特·布莱克顿 1906

片的生产非常考验作者的技艺和耐力。逐格拍摄法还用于拍摄黏土动画,威廉·哈巴特于 19 世纪 90 年代发明了一种黏土材料,它能在更长时间内不变硬,非常适合塑型,这为黏土动画的产生提供了技术基础。1908 年埃德温·波特的《雕塑家的威尔士干酪梦》和华莱士·麦卡钦的《雕塑家的梦魇》(图 1-9)均采用了真人实拍与动画结合的技术进行创作,其中的黏土动画部分表现了一个雕塑家梦中的情景,目前这种逐格拍摄法仍然运用于各种手工制作的动画创作中。

图 1-9　《雕塑家的梦魇》　导演:华莱士·麦卡钦 1908

卡通片(cartoon)的产生要归因于漫画与逐格拍摄法的结合。擅长漫画创作的埃米尔·科尔发现了逐格拍摄法的秘密,他将这种技术与漫画结合,将动画推向了新的高度。科尔不像雷诺那样通过对着照片进行摹片获得生动动态,而是利用自己的漫画特长直接用笔画出动态,在丰富的想象力下产生了奇妙的变形动画,如一根线条会像虫一样蠕动,又像毛线一样纠缠在一起。他创作的《幻影集》(图 1-10 和图 1-11)被认为是世界上第一部卡通片,影片继承了其漫画的幽默风格,作品中的路灯和房屋被赋予了特有的智能、动作、感情和情绪。科尔一生共完成了 250 多部动画短片,他的主要贡献是用视觉语言来开发动画,如图像之间的"变形"与转场效果。"卡通"一词的产生与科尔将漫画形式导入动画创作有关。卡通来自意大利语"cartone",本意是纸张。1843 年《潘趣》(*Panch*)杂志的漫画供稿人约翰·里奇(John Leech)和编辑马克·吕蒙将这种幽默讽刺画正式命名为"卡通",这本杂志后来成为漫画从传统向连环画过渡的重要桥梁。卡通片继承了漫画的诸多特点,比如夸张、幽默、讽刺的艺术风格,以线条勾勒造型为

图 1-10　《幻影集》　导演:埃米尔·科尔 1908　　　　图 1-11　《幻影集》中的变形动态

主的艺术表现形式等。可以这样说，卡通片是一种漫画形式的动画，是动画影片的一种类型。严格来说，卡通不等同于动画，以黏土、木偶等材料通过定格实拍的动画并不能称为卡通。

随着运动规律逐渐被掌握，卡通片逐渐发展成为一种能创造角色生命的独特艺术，一切物体，包括非生命物体，都可能通过动画师的手创造出灵动的生命奇迹，动画影片也因此获得了与实拍电影不同的美学语言。温莎·麦凯是在动画影片中表现角色性格的第一人，他开创了一种重视角色塑造和故事结构的动画表现语言。在《恐龙葛蒂》（图1-12）中，他创造了一只有血有肉有情感的恐龙，这也象征着动画角色性格开始形成。他的另一件作品——1918年创作的第一部纪录片形式的动画影片《露斯坦尼亚号的沉没》在动画史上具有重要意义，影片记录了1915年德国击沉露斯坦尼亚号豪华游轮的历史事件，这件作品体现了动画的人文属性，自此，动画影片成为可以作为有力地表达观念的艺术语言（图1-13）。

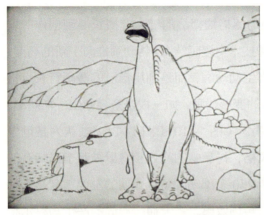
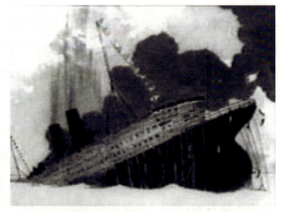

图1-12 《恐龙葛蒂》 导演：温莎·麦凯 1914　　图1-13 《露斯坦尼亚号的沉没》 导演：温莎·麦凯 1918

1919年，沃尔特·迪士尼与乌布·伊沃克斯成立了伊沃克斯·迪士尼商业美术公司，成功地创造了米老鼠等一系列卡通形象，幽默风趣的画面和灵活的动态将卡通片发扬光大，卡通片成为一种广受喜爱的艺术。但迪士尼很快发现继续创作这种杂耍的、滑稽的作品是没有未来的。也许是受《露斯坦尼亚号的沉没》的影响，迪士尼决定在《白雪公主和七个小矮人》影片中开始尝试现实主义风格，他丢弃了画面的杂耍性造型元素，采用更写实的绘画风格。《白雪公主和七个小矮人》对于迪士尼来说是一次冒险的创作，这是一部从依赖视觉动态吸引观众走向依赖叙事内容赢得观众的动画，迪士尼说："我们不能利用视觉上的把戏从观众那里挤出泪水来。"他认为采用漫画手法难以实现影片的现实主义追求，摒弃漫画风格采用写实画面更能触动观众。动画的画面需要就叙事内容进行视觉开发创造，以寻求符合剧情的画面风格，这并非追求再现客观现实，而是书写符合剧情的现实情感（图1-14～图1-18）。

与此同时，电影在谢尔盖·爱森斯坦、格里菲斯、弗谢奥罗德·普多夫金、列夫·

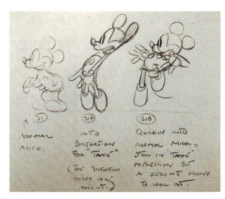
图 1-14　米老鼠动态原画

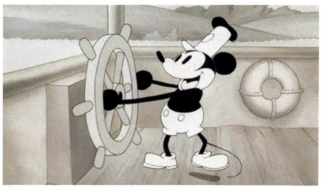
图 1-15　《威利号汽船》原画　导演：沃尔特·迪士尼与乌布·伊沃克斯 1928

图 1-16　《猫和老鼠》的角色运动

图 1-17　《猫和老鼠》　导演威廉·汉纳在模仿角色的动作

图 1-18　《白雪公主和七个小矮人》动态原画与影片截图　导演：大卫·汉德 1937

库里肖夫等人的努力下迅速发展，动画借鉴和吸收了电影的研究成果，发展出独特的艺术语言，产生很多优秀的动画电影，成为电影艺术中的"特例"，它如此独特以至于用

真人实拍的电影理论无法给出很好的解释。为了把动画电影与真人实拍电影区别开来，1980 年世界动画协会（Association International du Film d'Animation）将"动画"统一命名为"animation"，给出的定义是"除真实的动作或方法外，使用各种技术创作活动图像，亦以人工的方式创造出的活动影像"，animated film 表示"动画电影"之意。"animation"来自拉丁语，指为无生命的东西带来生命，而将 animation 翻译为"动画"则是通过日本引入中国。animation 这个词语抓住了动画的灵魂，正如动画大师诺曼·麦克拉伦所说，动画不是"会动的画"的艺术，而是"画出来的运动"的艺术，一张张画面连续起来后所形成的东西比单独一张画面更重要。麦克拉伦强调动画是一种通过人的主观创造将原本没有生命（不活动）的东西，经过制作和放映成为有生命的（活动的）东西。

动画是高度创造性的艺术形式，它可以借鉴其他艺术表现形式进行创作，漫画、壁画、油画、水粉画、黏土、剪纸等几乎所有艺术表现形式都能动起来。中国有将动画片称为"美术片"或者"美术电影"的传统，这是因为中国早期动画在国际上取得的成就主要归功于其在美术上的贡献。1955 年由钱家骏、李克弱导演的动画影片《乌鸦为什么是黑的》（图 1-19）在国际上获得成功，但当时被人误以为是苏联人的作品。这引起了动画人的反思。

图 1-19 《乌鸦为什么是黑的》 导演：钱家骏、李克弱 1955

以上海美术电影制片厂厂长特伟为首发起"探民族风格之路，敲喜剧样式之门"的倡议，开启了中国民族艺术风格的动画探索，以《山水情》（图1-20）、《牧笛》、《小蝌蚪找妈妈》等水墨动画为代表的中国美术风格动画作品获得成功，成就了"中国动画学派"的国际声誉。

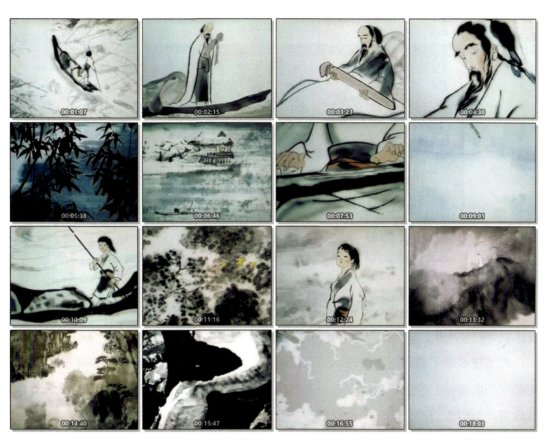

图1-20 《山水情》 导演：特伟、阎善春、马克宣 1988

在中国寻求民族风格动画发展之路的同时，大洋彼岸数字技术的研究如火如荼地开展，起初这种技术并没有与影视动画有任何交集，直到皮克斯动画工作室的动画电影《玩具总动员》（图1-21）诞生，数字动画从粗糙的、不被看好的边缘实验在历经一系列技术革新后成为主流。动画的数字化带来了动画制作技术、放映方式、观看方式及其应用领域的巨大变化，产生了诸如数字动画、计算机动画、新媒体动画、网络动画、交互动画、虚拟现实动画等。如今，我们可以轻松采用实拍技术进行抽帧创作动画，也可以采用数字特效对实拍画面进行艺术加工，还可以采用运动捕捉技术解决动画帧的设置以减轻动画师的繁重工作，提高动画生产效率，使动画更流畅，但同时动画与真人电影的边界也变得模糊。动画影片的放映可以从影院荧幕到电视屏幕再到手机屏幕甚至全息无屏幕，因此，传统的影视动画（即电影动画和电视动画合称）的定义随之失效。VR（virtual reality，虚拟现实）技术应用于动画创作使人沉浸于动画师创造的虚拟世界，制造了超越现实世界的真实体验，展现了动画对现实的模拟和虚幻世界的创造自由。采用交互技

术进行动画创作的作品使人们可以主动选择剧情发展，游戏动画让用户选择从不同的角色视角进行观看，观众成为内容创作的主动参与者。综上所述，动画在新兴数字技术加持下展示出更丰富的艺术语汇和更广阔的创作空间，动画创作者们实践先行，创作出诸多跨越动画、电影传统概念的作品，新的艺术实践势必推进动画走向未知的、更丰富多元的未来。

图 1-21　《玩具总动员》　导演：约翰·拉塞特

1995 年上映的《玩具总动员》是第一部全部采用 CG（computer graphics，计算机图像）技术制作的动画片，它在电影制作艺术上具有里程碑意义。

数字技术除了给动画制作技术带来影响，也对动画的产业环境带来影响，动画的应用领域不断延伸，产生了游戏娱乐、动漫出版、主题乐园、科普教育、手机表情、虚拟偶像等新型衍生产品，动画产业与其他产业如农业、工业、教育产业、文旅产业等融合发展的需求与日俱增。在这样的技术融合和产业融合需求快速提升的背景下，动画理论研究显得相对滞后。部分学者提出对传统的动画概念进行延展以回应时代的变化，李中秋博士提出"泛动画"（panimation=pan animation）概念，泛指一切以"运动幻觉"为目的的艺术形式，影视动画就不仅仅局限于动画电影、动画电视，还包括游戏动画、手机动画、网络动画、新媒体动画等诸多形式的动画；德国动画学者西格弗里德·齐林斯基提出"延展动画"概念，从媒介延展的角度扩大了动画的内涵；加拿大蒙特利尔大学电影研究教授安德烈·戈德罗提出的"animage"概念，即新动画现实主义，它重新表征古典摄影写实主义并予以编码和重新建构，这与安德烈·巴赞对完整电影的追求一致；俄裔美籍媒介理论家列夫·马诺维奇则认为应该将电影纳入动画的研究范畴中，推翻动画作为电影的特殊个案的理论，重建影视艺术理论秩序。

在数字时代，技术发展日新月异，动画本体的研究还将持续，理论研究需要以大量创作实践为基础，以丰富的创作实践推动艺术理论发展是艺术创作的任务之一。在教学中，我们鼓励同学们通过创作实践对动画的边界进行更深入的探索，本书倾向于将所有人为创造的动态图像均纳入影视动画创作实践的范畴。特别强调的是，本书所指的影视动画

并非狭义的电影动画和电视动画的合称，而是广义的包括各种手工制作或数字技术制作的适应各种新兴媒介播放的动画，包括动画电影、新媒体动画、网络动画、虚拟现实动画等。

第二节　影视动画的生产技术

1895 年，在卢米埃尔兄弟的第一部电影《火车进站》成功放映后，真人实拍电影快速成为电影制作的主流形式。与快节奏的真人实拍电影生产相比，动画电影的制作速度无法赶上实拍电影。动画工业从 1906 年布莱克顿的《滑稽脸的幽默相》开始，影片采用手绘动画和逐格拍摄法进行制作，他先在黑板上手绘画面，拍摄好后全部擦除，然后重绘。这是一件非常费时、费力、费钱，而且非常考验创作者的手工技艺，以至于早期动画创作成为那些有天赋的艺术家的艺术实验，还完全难以想象它会发展为一种影响全球的文化产业。动画产业发展首要需要解决的是如何提高制作效率的问题，早期的影视动画产业发展史基本上等同于一部研究如何缩减开支和缩短制作周期的技术演进史。

1. 赛璐珞技术

在提升动画制作效率方面，第一个重要的技术突破是赛璐珞技术。1913 年伊尔·赫德将赛璐珞片用于动画绘制，从而改变了动画的制作工艺，也塑造了一种在相当长时间内广泛采用的单线平涂动画绘制风格。

在透明的赛璐珞片上绘制动画可以将人物与背景分开，那些静止的画面便只需要在赛璐珞上绘制一次后就不再需要重新绘制了，角色动态图层放置在背景上，逐格拍摄时更换那些绘有运动画面的赛璐珞片即可，透过赛璐珞片的透明部分可以看到下方的图层（图 1-22）。

赛璐珞技术的广泛使用提高了生产速度，催生了两个手绘动画时期的工作——描线和上色。描线是将纸上的图像描绘在赛璐珞片上，上色是在赛璐珞片背面涂上不透明颜色。为了节省材料，工作室往往会在项目完成后将赛璐珞上的颜色清洗干净，便于重复使用。

图 1-22　赛璐珞技术使角色和背景可以分层绘制与分层拍摄

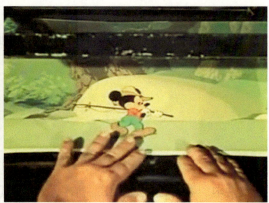

续图 1-22

2. 动态描摹技术

早在连续照相技术发明时，埃米尔·雷诺便已开始通过逐帧描摹技术以获得更生动的动态图像。1914 年，马克斯·弗莱舍发明的"动态影像描摹机"是一种类似摄影机装置的设备，可以把摄影胶片投影到动画师的描摹台面上让动画师能够真实地描摹下来（图 1-23）。这项技术使动画师绘制的动作更逼真流畅，提升了作品质量，让不会画动态的人也能快速画出逼真的动态效果。但设备有明显的缺点：完全写真地描摹使作品失去了些动画的特性。因此后来动画师发展出一种技能：参考真人动态进行艺术再加工，既有生动的动态，也有动画师的艺术特色。马克斯·弗莱舍的真人拍摄与动画结合的作品《小丑跳出墨水瓶》（图 1-24）以及其兄弟戴夫·弗莱舍导演的《贝蒂·波普的阁楼》就是利用这台机器结合动画技巧完成的。

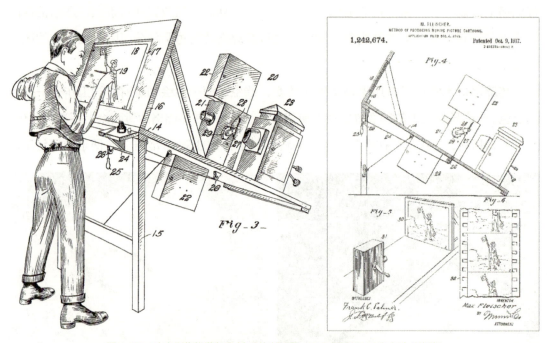

图 1-23 动态影像描摹机及其工艺说明图 1915 年登记 1917 年专利授权

《小丑跳出墨水瓶》中小丑的表演有非常写实的形态和动作，这部影片给中国动画

之父万氏兄弟带来启发。1926年由万古蟾执导，万氏兄弟采用赛璐珞制作技术和自主研发的类似描摹机的设备创作了中国第一部动画片《大闹画室》（图1-25），影片中的画家角色是真人表演，小黑人是手绘完成的，片长10分钟。该动画讲述了一个穿着中式服装的小人从画板跳下来在画室大闹一通后回到画板上的故事。

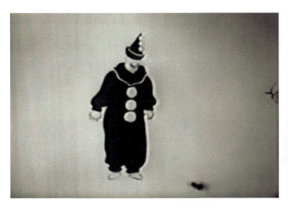
图1-24 《小丑跳出墨水瓶》
导演：马克斯·弗莱舍 1919

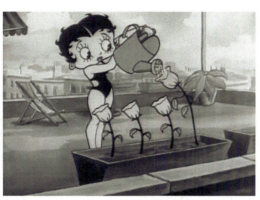
图1-25 《贝蒂·波普的阁楼》
导演：戴夫·弗莱舍

3. 声音技术

在默片时代，在播放时为了掩盖现场噪声、提升影片放映效果，动画在放映现场配以适当的音乐，甚至出现了专门为配合电影放映而编写的伴奏乐曲。这些音乐通常在现场由乐队演奏，其长度与动画影片的长度匹配，声音与画面的吻合与同期录制成为提升影片质量的技术竞争点。1927年，美国华纳兄弟的《爵士歌手》上映拉开了有声电影的序幕。第一部采用RCA Photophone光线法录音系统的动画短片是1928年保罗·特里和约翰·弗雷德里克的《晚餐时间》（图1-26），同年，迪士尼采用Powers Cinephone系统录制的有声动画《威利号汽船》（图1-27）公映，成为第一部公开发行的有声动画，确立了有声动画的发展趋势。

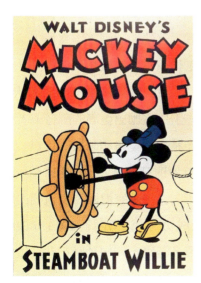
图1-26

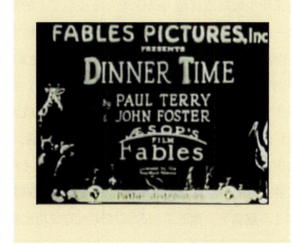
图1-27

图1-26 《威利号汽船》 导演：沃尔特·迪士尼、乌布·伊沃克斯 1928

图1-27 《晚餐时间》 导演：保罗·特里、约翰·弗雷德里克 1928

声音技术的发展引起了动画语言的变化，原本需要用肢体语言表达的信息可以用对白和声音表现。刚开始很少有人尝试为动画录音，动画角色的声音工作由工作室成员自己承担，迪士尼便亲自扮演了米奇和米妮的角色，动画师杰克·默瑟为1935年的《大力水手》《木偶奇遇记》配音。但很快对话便发展成为一种独立的艺术形式，配音工作开始专业化，拓宽了动画的声画美学。对话、音响效果和音乐录音采用不同的录制方法，对话录音在绘制动作之前完成，所以动画可以根据声音对口型绘制，也可在动画完成后对口型。有时录音人员在一起自由发挥录制，有时分开录制后根据画面进行编辑。声学录音现场和光线法录音现场见图1-28和图1-29。

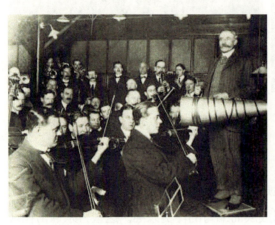 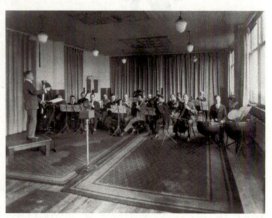

图1-29 光线法录音现场　　　　　　　　　　图1-28 声学录音现场

4. 工作室系统

在20世纪初期，动画的制作大多是在小型动画工作室里完成的，就像现在的大多数工作室一样，广告是动画工作室的主要经济来源。随着经济快速发展，动画的商业需求也随之增多，而随着真人拍摄电影在国际市场大受欢迎，其生产效率大大高于动画，因此改进生产效率，加快产能成为动画生产的重要改革方向。

受1911年弗雷德里克·温斯洛·泰勒提出的科学管理理论影响，动画工作室发展出一套采用少数高层管理人员管理大量基层工人的生产线，这使得动画工作室员工可以经常从一家公司调到另一家工作室，因为这些工作室的工作职责都比较相似。动画产业成为一个流动的系统，员工的流动促进了工作室之间的竞争，也使得整个产业快速扩大。

为了快速跟上市场的需求，工作室之间建立合作，工作室抛出更高的酬劳或者更多的创作自由吸引优秀动画师加入，人才竞争也成为工作室之间竞争和分裂的焦点。埃米尔·科尔在现代艺术领域树立自己的艺术地位后，在50岁时开始进入动画生产领域，他在法国高蒙工作室创作了他的第一部动画电影《幻影集》；漫画家温瑟·麦凯的连环漫画《梦乡里的小尼莫》在《纽约先驱报》连载取得很大成功后，该漫画于1911年改编为动画《小尼莫》，他的漫画改编成动画的成功也使得很多漫画家转向动画行业；拉奥·巴尔和约翰·伦道夫·布雷在纽约合作成立了工作室，发展了一套高效的生产流程，提

高了产出效率，为实拍电影提供商业可行性的动画服务。这些先驱们从绘画、漫画、科技领域先后加入动画产业，从技术上、艺术上为动画产业发展贡献了力量。

产业的日益扩张吸引投资者的参与，1915年，美国报业大亨威廉·伦道夫·赫斯特加成立了IFS（国际电影服务公司），随后迪士尼工作室、华纳兄弟、弗莱舍工作室和美高梅等企业相继成立。

5. 动画制作标准化与风格化

动画生产需要人工逐帧制作，麦凯在创作《露斯坦尼亚号的沉没》时绘制了两万五千多张素描，这在当时是一个突破性的壮举，但这样高度个性化绘制风格的作品令人望而生畏，难以在工作室进行标准化生产。为了在竞争中生存，动画师们绞尽脑汁探索着最佳的、适合工作室系统的创作方案。

"橡皮管动画"（rubber hose animation）是美国动画的第一种标准化的动画风格。业界普遍认为是动画师比尔·诺兰发明了这种方法，其特点是角色的胳膊、腿、身体呈现没有关节的弧形运动或者拉伸压缩，除了研究橡皮管，动画师们还研究皮球和面粉袋，因为拉伸和变形的前提是保证体积。在观众的潜意识里，角色的生命力和体积有关，一旦萎缩就没有生命力了。在这种动画中动画师不需要过多思考角色在三维空间中的运动方式和动作细节，作品具有想象力和幽默感，《菲利克斯猫》和《幸运兔奥斯瓦尔德》（图1-30）就是典型的例子。《菲利克斯猫》在女性经销商M. J. Winiler的努力下大获成功，动画成为一种成功的娱乐产业。随着动画师们从一个工作室到另一个工作室的转移，各工作室互相效仿这种风格，产生了"疯狂猫"、"朱丽叶猫"等诸多类似的动画角色，如何在满足高效生产的前提下提升动画的风格化特征成为动画生产下一步的改革方向，这也促使沃尔特·迪士尼做出改变，逐步走向以叙事为主要特征的动画创作。

图1-30　《幸运兔奥斯瓦尔德》系列　导演：沃尔特·迪士尼、乌布·伊沃克斯

传统的动画以单线平涂为主，中国动画在本土化的探索过程中尝试打破这种风格。水墨动画是其中取得重大突破的代表。水墨动画采用水墨自然渲染效果，产生具有独特东方意蕴的美术风格，获得国际赞誉。艺术风格的突破同时也意味着制作工艺的创新。

水墨动画的制作过程烦琐又耗时，动画部分并不像人们所理解的那样在宣纸上完成，只有静止的背景部分是真正的水墨，动画的秘密在于摄影。画在动画纸上的每一个人物或者动物在着色部分必须分层上色，如一头水牛必须分出四五种颜色，大块面的浅灰、深灰和牛角和眼睛边框线中的焦墨颜色，分别涂在几张透明的赛璐珞片上。每一张赛璐珞片都由动画摄影师分开拍摄，最后再重合，用摄影方法处理成水墨渲染效果。中国美术片在世界艺术上的成功毋庸置疑，但在动画产业化的大潮面前，其复杂的制作技术与巨大的工作量成为其产业化发展的瓶颈。水墨画《小蝌蚪找妈妈》见图1-31。

图1-31 《小蝌蚪找妈妈》 导演：特伟、钱家骏、唐澄 1960

6. 有限动画技术

20世纪50—60年代电视的流行意味着大量快速生产的内容需求，这再次给动画产业带来挑战。对于电视媒体播放内容而言，动画制作费用过于高昂，动画企业和工作室要存活下来，需要进一步提高制作效率，以适应电视动画快节奏生产、高频率播放和低成本投入的特征，因此一项被称为"有限动画"的动画制作技术在美国UPA公司诞生。有限动画是二维动画中与1秒24张画稿的"全动画"相对应的概念。

有限动画通过采用大量重复性动态元素而非重新绘制整个角色进行动画制作，例如动画角色的身体不动，让肢体和脸部分开运动。如果脸部只有嘴部和眼睛运动，只绘制嘴的动作和眼睛的动作，当嘴、眼睛和肢体运动时，让脸部和身体保持静止。这些动作被制作成动态循环或者作为资源库运用于整个系列作品中。这种制作方式大幅降低了动

画生产的开支,提升了动画生产效率,但遭到那些仍坚持采用全动画制作方式的人的质疑。他们认为这种生产方式大大降低了动画的质量,为了赢得市场而忽略动画艺术方面的发展,使动画远离了艺术。同时,由于电视动画对儿童具有的不可抗拒的吸引力也引起了一些教育专家和心理学家的注意,遭到了一部分家长的抵制,电视动画从内容到质量的提升的变革不可避免。

20 世纪 60—70 年代有限动画在日本获得新的发展,并占据了日本动画产量的一大部分。1963 年手冢治虫的虫制作公司成功制作了日本的第一部电视动画《铁臂阿童木》并催生了"手冢治虫制作体系"(图 1–32 和图 1–33)。这是一种通过"帧数删减"控制预算使动画师使用更少的动画张数来节省时间和金钱,从而极大提高动画生产效率的生产体系。《铁臂阿童木》的商业成功使这种制作方法成为当时日本电视动画的制作标准,动画生产力的提升拓宽了市场,扩大了动画爱好者群体。然而东映动画的动画师们对这种作品并不看好,宫崎骏认为"手冢治虫制作体系"使日本动画被迫面临低成本、低工资的处境,降低了动画的质量,扼杀了动画师的创造力。动画师大冢康生改良了这种制作体系,折中采用"帧数调控"的方法使动画电影的制作在保障质量的情况下进行预算控制。"帧数调控"是对原画张数的分配进行调控:动画中采用一拍几由动画中的内容决定并混合使用,快速运动时采用一拍一、一拍二,一般情况下一拍三。这种方法在保证重要场面运动流畅的同时节约了成本,使动画师可以在有限成本的情况下创作更高质量的作品。对于在艺术表现上有更高追求的人来说,这种快速标准化生产是一种制约,宫崎骏和高畑勋(曾导演了《太阳王子霍尔斯大冒险》,见图 1–34)因不满这种制作

图 1-32 《铁臂阿童木》

导演:手冢治虫 1963

图 1-33 《摩登原始人》

导演:约瑟夫·巴伯拉、威廉·汉纳 1960

模式离开了东映,创立了吉卜力动画工作室。1984年两人合作的动画电影《风之谷》(图1-35)获得国际性的成功,吉卜力工作室出品的动画电影也成为二维动画电影的艺术高峰。

图1-34 《太阳王子霍尔斯大冒险》
导演:高畑勋 1968

图1-35 《风之谷》
导演:宫崎骏 1984

7. 动画代工

另一项缩减生产开支的改革是动画代工。20世纪80年代,工作室为了缩减员工开支,尽可能把那些创意性工作保留在公司内部完成,而把那些绘制中间帧之类比较费力费时的劳动分包到那些劳动力更便宜的国家,如《猫和老鼠》《柯南》《樱桃小丸子》等动画均有外国动画师的参与。代工导致一些新的问题产生,一些输出国家(如美国、澳大利亚、加拿大等)出现传统动画师短缺,而输入国家(如中国、印度、韩国等)开始重视并通过政策扶持本土动画、原创动画项目的开发,动画工作室和动画师们开始自发自觉进行本土内容动画创作。

8. 数字化生产

20世纪70—80年代计算机动画的发展改变了动画产业的格局,尚在60年代的时候,计算机还被认为是一台冰冷的机器,计算机动画还只是实验室里的实验,70年代开始涉及计算机图像,进入80年代开始快速发展。计算机软件成为二维动画绘制工具,三维动画也开始进入短片实验和技术的快速发展阶段。20世纪90年代,三维动画还处于短片实验阶段,生产成本还很高,直到第一部皮克斯的全三维动画电影《玩具总动员》(图

1–36）的诞生，意味着三维动画制作技术的成熟。《玩具总动员》的导演约翰·拉萨特曾经在迪士尼工作多年，于1984年离开迪士尼后加入卢卡斯影业下的工业光魔公司，那时的工业光魔公司主要从事为高端计算机销售制作的广告业务。1986年，卢卡斯影业下的工业光魔公司的电脑动画部被斯蒂夫·乔布斯收购后成立了主要经营三维动画电影的皮克斯工作室。当时的皮克斯工作室仅有44名员工。随后，皮克斯通过制作一系列的动画短片进一步发展和完善了动画制作技术，最终发展成为改写动画历史的重要动画工作室。《救难小英雄：澳洲历险记》就是20世纪90年代较出色的动画（图1–37）。

图1–36 《玩具总动员》
导演：约翰·拉萨特 1995

图1–37 《救难小英雄：澳洲历险记》
导演：亨德尔·布托伊、迈克·加布里尔 1990

9. 独立创作

互联网技术的普及改变了动画的发行和传播渠道，也改变了动画的制作方式。网络的交互性给动画带来新的面貌，计算机软件Macromedia Flash在20世纪90年代进入动画制作领域，使动画创作成为个人即可轻松完成的艺术创作。Flash动画作品不需要通过复杂的电视动画和电影动画的发行流程便可在网络展示和传播，更多便捷的计算机软件以及面向大众的作品发表平台使大量新生代作者可以独立开展动画创作，并形成一个新的产业和艺术现象——"独立动画"。个人创作者和小型创作团队越来越多，这些作品以短片、表情等短小精悍的作品为主。随着网络社区数字化，动画发展出适应网络发展的产业样态。独立动画作品见图1–38和图1–39。

图 1-38 《东北人都是活雷锋》 作者: 雪村 2000　　图 1-39 《猫》系列 作者: 卜桦 2002

10. 技术多元化

数字技术的发展及其对影视动画制作工艺的渗透日益深入，为动画产业带来新的可能性，产生了如人工智能动画、交互动画、虚拟现实动画、全息动画、3D mapping 投影动画等新的动画形式，也势必再次影响动画的生产方式和作品的传播渠道，为动画产业发展带来更大的想象空间（图 1-40 和图 1-41）。

图 1-40　3D《秋林读书图》　原作者：项圣谟（明）大英博物馆出品 2018

图 1-41　Reversible Rotation-Cold Light 作者: teamLab 2019

图 1-40　　　　　　　　　　图 1-41

第三节　影视动画的分类

作品的类型与动画的制作、生产、传播和应用有关，也与团队组建时成员对技术掌握情况、制作预算、艺术呈现效果的预判有关，很多作品同时属于多种类型。分类的目的并非束缚创作，相反，我们更期待创作者在已有的动画分类基础上，在新技术应用、新风格研发、新创作理念、新传播方式等方面进行探索。

1. 根据制作技术分类

（1）二维动画。

二维动画是指在纸面或赛璐珞等平面材质上进行绘制的动画，也是最接近传统绘画的、最古老的动画表现形式。随着科技的发展，电脑技术广泛运用于动画生产，通过Photoshop、Painter、Flash、Animate 等软件完成上色、特效制作和后期编辑，提高了生产效率，缩短了制作周期。二维动画是一种平面制作技术，既可以在艺术家的手中创作出具有三维立体效果的作品，也常有综合采用传统手绘动画和二维软件技术的作品，使得二维动画的艺术表现形式更丰富多样（图1-42和图1-43）。

图1-42　　　　　　　　　　　　　图1-43

图1-42　采用分层着色和特殊拍摄技法制作的水墨动画《小蝌蚪找妈妈》导演：特伟、钱家骏、唐澄

图1-43　采用油画颜料在玻璃上手绘制作的动画短片《老人与海》导演：亚历山大·彼得罗夫

（2）三维动画。

随着计算机图形图像技术的成熟，三维动画在近20年从非主流发展成为主流动画制作技术，三维软件如MAYA、3ds Max、Cinema 4D、Ureal Engine将动画制作的各项流程整合为一个工具包，动力学系统、骨骼肌肉系统改变了传统的二维动画逐帧绘制的制作思路，使小型团队甚至个人创作成为可能，在材质、灯光、渲染技术的加持下可以实现令人眩目、以假乱真的视觉效果，将人类想象力发挥得淋漓尽致，既可以表现出写实逼真的视觉效果，也可创作出抽象的、风格化的视觉效果（图1-44和图1-45）。

图1-44　三维动画技术制作的水墨动画《夏》
导演：许毅

图1-45　Cubic Tragedy
作者：孙春望、全明远

（3）定格动画。

定格动画是采用逐帧拍摄连续播放的方式完成的动画，可以说是动画的鼻祖了。定

格动画比较接近真实电影的制作方式,只不过这些"演员"演绎的方式不同。演员们可以是各种材料作成的木偶、布偶、泥偶、纸偶等,甚至身边常见的实物通过逐帧表演完成,利用人的视觉残留现象将所拍摄的静态画面通过连续反映形成动态的效果(图1-46和图1-47)。

图1-46　剪纸动画《狐狸送葡萄》

图1-47　木偶动画《曹冲称象》

(4)交互动画。

交互动画是指可以与观众交互,观众可以自己决定动画剧情的发展或控制动画作品的内容,常见于交互展示动画、手机动画、虚拟现实动画等(图1-48和图1-49)。

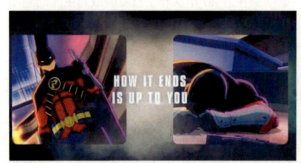
图1-48　交互动画电影《蝙蝠侠:家庭之死》
导演:Brandon Vietti

图1-49　交互动画短片《拾梦老人》
导演:米粒

(5)其他动画。

有些动画制作技术无法包含在以上类型:如翻页动画,通常在书的页脚、页边或全部页面绘制,通过快速翻动书页形成动画以及综合二维、三维、定格等多种技术手段的动画等(图1-50和图1-51)。

2.根据生产方式分类

(1)手绘动画。

手绘动画指采用手绘技法将图像绘制在纸上、卡片上、赛璐珞纸或其他类似材料上创作的动画。在历史上这是一种主要的动画制作形式,但由于生产周期长,对创作人的手绘技术要求比较高,目前大多数创作单位采用数位板进行板绘生产(图1-52)。

图1-50 《911翻书动画》
作者：Scott Blake

图1-51 采用三维动画技术制作的皮影动画《桃花源记》
出品：深圳环球数码

图1-52 由125位画家绘制了65000帧油画完成的动画电影《至爱梵高》　导演：多洛塔·科别拉、休·韦尔什曼

（2）计算机动画。

计算机动画，或称CGI（computer graphic image，电脑三维动画技术）、数字动画，指通过计算机软、硬件技术生成的动画。这些动态图像可以通过计算机扫描图像并进行加工处理获得或者完全通过计算机图像软件绘制获得。它也可以被认为是一种通过计算机软件进行手工加工生成的动画。VR动画、全息动画、交互动画都是在计算机动画基础上应用新兴技术完成的。

（3）真人动画。

真人动画是指用有生命的对象，大多用真人实拍的方式获得的动态图像，通常通过有耐心地摆拍或者抓拍动态获得关键帧画面，也或者从连续拍摄的画面中抽帧获得，因此真人动画也被认为是由定格动画制作技术完成的动画，也可认为是一种真人形式的偶动画（图1-53和图1-54）。

（4）偶动画。

偶动画是定格动画类型中采用木偶、布偶、泥偶、瓷偶等各种不同的人偶制作的动画，其典型特征是作品角色是由无生命的材料通过艺术创作赋予其生命，材料本身的特性对生产和艺术呈现效果有比较大的影响。

图 1-53 由真人演绎结合定格拍摄的方式创作的动画 Food 导演：史云梅耶

图 1-54 由偶角色演绎的动画电影《犬之岛》 导演：韦斯·安德森

图 1-53

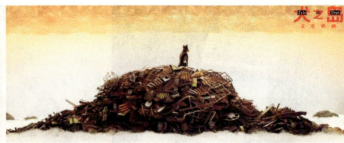
图 1-54

（5）剪贴动画。

剪贴动画是指通过从报纸、照片、纸张、卡纸、布料等扁平材料剪下拼贴材料作为动画元素的动画。若能对材料的厚薄、折痕、表面纹理和质感等进行有效利用能产生独特的效果。剪贴动画也可理解为一种拼贴艺术，将多种元素通过剪切和拼贴形成新的艺术形式。如今这种方式除了采用手工制作外，也常通过数字动画技术加工生成更多的可能性（图 1-55 和图 1-56）。

图 1-55 剪纸动画《猴子捞月》毛边纸边撕出的毛糙质感很好地表现了猴子的绒毛质感 导演：周克勤

图 1-56 二维动画《蓝调之歌》采用剪纸、拼图、实物照片和万花筒旋转影像等元素进行拼贴剪辑 导演：妮娜·佩利

图 1-55

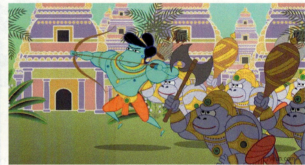
图 1-56

（6）图形动画。

图形动画指通过图形运动创作的动画，具有扁平化的视觉效果，常用于制作片头、广告、MG 动画、GIF 动画（图 1-57 和图 1-58）。

图 1-57 希区柯克电影《迷魂记》片头动画 作品：约翰·惠特尼、索尔·巴斯

图 1-58 以 GIF 格式创作的动画作品《东京 30 天》 作者：James Curran

图 1-57

图 1-58

（7）直接动画。

直接动画是指直接在空白胶片上或在已经曝光并冲洗完成的胶片上与原有内容叠加绘制或采用化学方式完成画面的动画，与传统动画相比省去了拍摄程序，可以直接放映，因此也被称为直接动画或无相机动画（图1-59）。

图1-59　胶片手稿　导演：José Antonio Sistiaga

（8）集体动画。

集体动画是一种由合作式的创作模式产生的动画，包括剧情合作、创意合作、艺术合作等。集体动画强调每位创作者的创作构想的原创性，通过巧妙的剧情设计将不同人的构思和不同的艺术表达语言融汇为一件完整的作品，有别于那些参与者须按照一个导演或者项目指定的任务要求来完成的作品（图1-60和图1-61）。

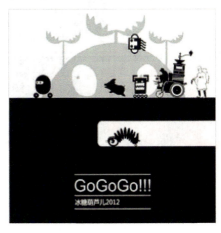

图1-60　集体动画《冰糖葫芦儿2012》　　　　图1-61　《学院变体立达》

图1-60动画由七组动画人接力完成，内容由游戏闯关进行串联。导演：王天放、顾媛、蒋辰、马艺榕、朱婷、潘英姿、李纬一、奚雷

图1-61动画是由中国、美国、波兰、瑞士的20位动画导演联合制作的动画短片，每位导演独立创作了其中一小段。导演：乔治·史威兹贝尔、Claude Luyet、Daniel Suter、Martial Wannaz、大卫·埃瑞克、Jane Aaron、Skip Battaglia、Paul Glabicki、George Griffin、Al Jarnow、杰兹·库侠、皮奥特·杜马拉、斯坦尼斯·莱纳托维奇、Krzysztof Kiwerski、严定宪、阿达、常光希、何玉门、胡进庆、肖文林

3. 根据播放媒介分类

（1）电影动画。

电影动画或称院线动画，是指在影院播放的动画。

（2）电视动画。

电视动画指在电视频道上播放的动画，通常比电影动画的时长要短，常见的电视动画有单元剧和连续剧类型。

（3）网络动画。

网络动画指在互联网上播放的动画，包括 Flash 动画、Gif 动画等。网络动画与电视动画和电影动画相比更有互动性，以短小精悍、便于传播的动画为主。

（4）投影动画。

投影动画通过投射设备将动画投影到平面或立体对象（如建筑上、桌面）上，或无界面的全息屏幕等以实现动画内容的放映传播（图 1-62）。

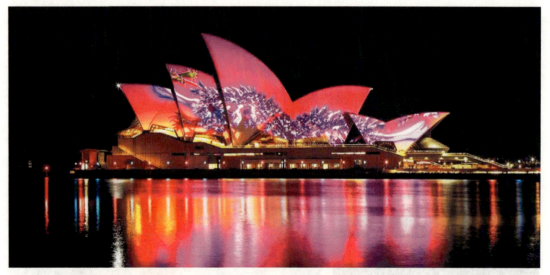

图 1-62　以悉尼歌剧院为幕布的投影动画 Austral Flora Ballet　作者：安德鲁·托马斯·黄

4. 根据应用领域分类

（1）教育动画。

教育动画指应用于教育领域，以教学和育人为目的的动画。这类动画主要面向具体受教育对象，有具体的教学内容，适用于各门学科的教育，常用作科学普及或人文浸润的教学（图 1-63）。

（2）科研动画。

科研动画指用于科学领域的动画，主要目的是协助科学家进行科学研究或是科研展示，如交通事故现场碰撞重建、军事模拟、古生物的运动特征分析、灾害的破坏力评估等（图 1-64）。

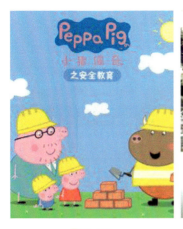

图 1-63 教育动画《小猪佩奇之安全教育》 导演：阿斯特利、贝加、戴维斯

图 1-64 科研动画《洪水逃生模拟》

图 1-63　　　　　　　　　　图 1-64

（3）产品动画。

产品动画指在产品开发、销售、推广等方面应用，以达成产品销售目的动画，如展示动画、演示动画、产品宣传动画、产品销售动画。

（4）游戏动画。

游戏动画是指在游戏娱乐领域应用的动画，如游戏动作、游戏开场动画、游戏 UI 等，游戏也是一种娱乐性的产品，具有虚拟性、交互性、叙事性等多重属性。

（5）广告动画。

广告动画指应用在广告领域以广告宣传为目的的动画，包括商业广告、公益广告等。

（6）展示动画。

展示动画指用作内容展示的动画，通常以广告、宣传、展演为目的。三维漫游动画便是一种可以交互的展示动画。

（7）音乐动画。

音乐动画指应用在音乐领域的动画，以表现音乐为目的，是音乐的视觉化表现，常用于音乐产品展示、虚拟歌姬和音乐 MV 中。

（8）片头动画。

片头动画是指作为影视片头的动画，以引导影片或电视节目内容、吸引观众观注意为目的，常用于电影、电视、栏目包装、企业宣传片等。

第二章
影视动画联合创作流程

影视动画联合创作是模拟动画企业的项目生产，以团队形式进行的创作实践。本章围绕"乡村振兴"主题创作阐述影视动画创作的项目策划、前期设计、中期制作、后期合成、展演推广五个创作流程。

第一节　项目策划

项目策划是创作的筹备环节，对创作项目的整个生命期有决定性的影响。在此阶段主要完成创作项目的前期考察与背景分析、创作团队的组建、项目构思与定位，撰写项目策划书，最终使项目成立。

1. "乡村振兴"创作主题分析

以"乡村振兴"为主题的影视动画联合创作内容非常广泛，创作团队可以从社会需求、个人兴趣、地域优势、学校优势等方面综合考虑，以团队的形式创建子题开展创作。在创作前，我们有必要先对"乡村振兴"的选题背景和实践意义进行分析。

（1）"乡村振兴"影视动画创作的选题背景。

随着城镇化进程的加快，城乡二元矛盾与城乡发展不平衡的问题日益凸显。乡村是具有自然、社会、经济特征的地域综合体，兼具生产、生活、生态、文化等多重功能，是承载国家集体记忆的重要场所，如何实现艺术赋能乡村振兴成为一项重要课题。

在当代关于乡村建设的构想与推进中，艺术乡建是继梁漱溟、晏阳初的从政治、文化和教育视角探索乡土重建，费孝通从经济建设方面探索乡土重建，以及在新农村建设之后提出的对乡村建设的美学思考与艺术实践。艺术乡建基于中国百年之痛与对现代性及其后果的反思，主要从生态性、治理性和美好性三个层面对乡村建设做出新的规划与构建。

目前艺术家在艺术乡建中的意图与做法主要有两种：一种是抱着改造乡村的目的，如渠岩模式和靳勒模式，他们主张发掘乡村本身的美；还有一种是把乡村作为艺术创作

的新空间，如越后妻有大地艺术节模式，主张以乡村为空间进行艺术创作。随着信息时代和智能时代的到来，艺术创作不再受地域限制，以影像方式生产的艺术作品通过影像空间重构乡村的价值和意义，跨越城乡沟壑，通过互联网传播到世界各地，为艺术乡建提供了一种新的实践路径。

影视动画具有在影像艺术、艺术设计以及品牌 IP、媒介传播等方面的融通能力，在乡村文化创新、促进经济发展、助力生态建设以及精神文明建设等方面发挥重要作用，如日本熊本县的"熊本熊"（Kumamon）便是由地方政府发起的动漫 IP 项目（图 2-1），熊本熊动漫形象是熊本县的吉祥物，甚至被任命为熊本县的营业部部长兼幸福部部长，地方通过动漫形象和内容创作向国际社会展示熊本县的精神面貌，宣传地域文化形象，推广地域农业品牌，取得了显著成效。英国的《小羊肖恩》是英国阿德曼动画公司生产的动画项目，作品讲述了一群具有反抗精神的羊奔赴城市寻找主人的故事（图 2-2）。动画的成功带动了动画主题公园的开发，阿德曼动画公司接连在澳大利亚、瑞典、日本等地运营"小羊肖恩"主题园区，通过游乐场、农场射杀等农业沉浸式体验和小羊肖恩的延伸产品消费促进当地农业旅游发展。游戏和电视动画《寒蝉鸣泣之时》在创作中巧妙融合地域文化叙事，将当地的农业文化遗产合掌造、地方特色景点融入故事中，激活了地方文旅产业，使乡村文化重获活力。乡村承接人类的过去与未来，乡村振兴事业需要更多艺术力量的参与，以"乡村振兴"为主题的影视动画创作选题，作为一种艺

图 2-1 《熊本熊的秘密》熊本县熊本熊制作委员会出品 皮克斯 Tonko House 工作室制

图 2-2 《小羊肖恩》理查德·格勒佐维斯基、克里斯多夫·萨德勒

图 2-1　　　　　　　　　　　图 2-2

术介入乡村的教学实践，便是在这样的背景下产生的。

（2）"乡村振兴"影视动画创作的实践意义。

我们可以从哪些角度开展创作实践呢？接下来我们需要了解"乡村振兴"影视动画创作的实践意义。总体来说，我们可以从社会实践、艺术实践、跨学科实践三个角度切入。

①从社会实践视角看：以"乡村振兴"为主题的影视动画创作实践是中国当代艺术介入社会的路径之一，在乡村农业文化遗产的保护与传承、乡村生态文明建设、乡村经济发展、乡村文化创新以及乡村美学的重建等方面具有重要意义（图2-3和图2-4）。

图2-3　《银之匙》 导演：伊藤智彦（第1期）、出合小都美（第2期）

图2-4　《银之匙》 导演：出合小都美（第2期）

图2-3　　　　　　图2-4

第一，创作者们在深入乡村艺术实践的过程中与乡村建立一种相互构建的关系，成为乡村文化的表达媒介，通过创作考察、作品展览、联合创作、作品宣传推广实现在影视空间的乡村文化、乡村精神的构建。

第二，艺术创作者们利用自身的艺术感知和表达优势，有效发掘和创生乡村文化资源，成为乡村文化创新的驱动器，如在动画场景中融入地方景观带动地方文旅经济；以地域农产品为主题的动画故事创作提振地方农业经济，形成地方特色文化IP，打响乡村文化品牌。

第三，艺术创作者凭借其敏锐视角发现乡村发展过程中存在的问题，提供解决思路，如通过影视动画作品呼吁社会关注乡村的生态问题、老龄化问题、教育问题，成为乡村治理的一种艺术路径。

②从艺术实践视角看：以"乡村振兴"为主题的影视动画创作实践为动画本体研究提供新思路，对动画本体美学、叙事策略、艺术语言等方面研究具有启示意义。

第一，在创作过程中，艺术创作者通过挖掘乡村的民间故事、神话故事、人物故事、历史故事，探索中国特色叙事方法、叙事结构、叙事特色，丰富影视动画的叙事内涵，如乡村的革命叙事、英雄叙事，以及赋予新时代特征的脱贫攻坚叙事、绿色发展叙事等。

第二，中国本土的动画应根植于中国本土的美学传统，从乡村留存的艺术中挖掘具有地域特色的审美元素，从具有乡土气息的人文景观发掘具有地域特色的美学元素，丰富动画的美学内涵，塑造具有中国特色的乡村生态美、劳动美、朴素美、诚实美。

第三，乡村具有深厚的传统艺术土壤，在创作过程中可以深挖乡村特色的艺术材料、艺术形式、艺术作品，形成独具特色的艺术语言，早期的中国动画学派的很多作品便是受木偶戏、皮影戏、剪纸艺术等民间艺术启发创作而成（图2-5和图2-6）。

图2-5 《草原英雄小姐妹》 导演：钱运达、唐澄　　图2-6 《葫芦兄弟》 导演：胡进庆、葛桂云、周克勤

③从跨学科实践视角看：以"乡村振兴"为主题的影视动画创作实践是"新文科"视域下多学科融合的动画创作方法，是艺术与农业科学、社会科学、经济学等多学科融合创新的影视动画路径。

第一，影视动画联合创作为解决乡村问题提供跨学科视角，在实践中产生了游戏动画+农产品、动画+农文旅IP、动画+乡村红色文化等多种创新发展模式，为乡村发展赋予新的发展动能（图2-7）。

(a) 游戏动画+农场《卡通农场》　出品：Supercell　　(b) 动画+农文旅《柯南小镇》

图2-7 动画+系列

第二，在多学科人才联合创作的过程中，创作者们通过交流碰撞出思想的火花，有利于打开研究思路，促进多学科协同发展，多学科内容在影视动画创作中的融入在丰富创作选题、扩展创作内涵、提升作品的研究深度、提高作品的社会价值方面发挥着重要作用。

第三，影视动画作品能通过科普动画、教育动画、科研动画等形式将多学科知识有机融合，将科学知识、科学现象、科学原理转化为一种视听艺术，解决乡村教育、科学普及、

人文素养提升等方面的问题。

2. 项目考察

（1）设定考察内容。

以"乡村振兴"为主题的影视动画创作项目的考察内容主要包括乡村考察、行业考察和作品考察三个方面。

a. 乡村考察：考察内容与项目的选题、项目的进展、项目的发起单位有关。由政府部门、地方企事业单位、科研单位或教师的研究课题设立的项目通常有具体的研究内容，可根据发起单位的具体项目需求进行考察。还有一部分项目由创作团队根据考察情况自发设立，则可在考察中结合地方现有资源、乡村发展中的困难或问题和团队的创作旨趣进行考察。项目内容大体包括乡村文化遗产的传承与保护、乡村生态文明建设、乡村文化发展、乡村特色农产品品牌建设、农业科学普及等，根据相应内容可开展地方志文献考察、地方博物馆考察、农事考察、乡村经济状况考察、乡村景观考察、人物访谈等。

b. 行业考察：包括农业、影视动画行业以及动画企业和媒体考察，了解项目的技术进展情况、行业发展情况、经济获利情况、同行业竞争情况，以便团队对项目的技术可行性、项目实施可行性进行判断。

c. 作品考察：包括同类主题、同类艺术表现形式的影视动画作品的考察，了解相关作品的实践创作现状，一方面可以吸收优秀作品的创作经验，学习创作方法，另一方面可以避免创作上的雷同，以便团队对项目的预期效果进行判断。

（2）拟定考察计划（图2-8）。

考察前可先进行初步的资料收集、设定考察路线，合理安排考察时间与进度，保证

图2-8 拟定考察计划

考察的质量与调研的价值。

考察计划需要考虑具体行程和每日计划的设定，包括具体路线、步骤、流程、内容和任务等，使整个考察具有联系性和递进关系，条理清楚，主次分明。

（3）考察准备工作。

a. 心理准备：明确考察的目的和任务，考察前应提前做好心理建设，端正个人心态。

b. 信息准备：考察地点有远有近，考察前要对当地的天气、社会习俗等有一定了解，避免在考察的过程中因为某些突发状况影响任务执行。考察之前要搜索基础信息，包括哪些是已有的资料需要考证，哪些是欠缺的信息需要补充搜集，哪些是更新中的资料需要整理，列好知识清单以提高考察效率。

c. 物资准备：准备个人基本生活用品、考察工具、拍摄工具，以及一些应急的药品等，日常用品尽量齐备，包括洗漱用品、防晒防蚊用品、个人身份证件、便于携带清洗的衣物、笔记本、文具、摄像机、存储卡、移动电源等，但不建议带笨重的设备和行李。去陌生的地方要考虑带上常备药品和指南针等野外工具。安全和健康要放在首位，去高原地带需要提前做体检，确保自己身体状况良好，防止高原反应。

（4）考察方法与技巧。

a. 文献考察法。文献考察法是通过对文献的收集和整理获得调查信息的方法，广泛用于对历史性创作素材的考察。文献调查往往受历史素材局限，历史有存档、有记载的信息比较容易获得，而历史无记载、无从考证的信息则难以获得。在互联网时代，我们虽可以在网络上找到相关信息，比如知网、维普、官方网站、博物馆、数字图书馆等，但是需要警惕的是，网络中有些信息不可靠，因此同学们考察时应先考证网络信息来源是否可靠，减少二手信息干扰，网络信息尽量以官方网站、官方媒体发布的信息为主。

b. 实地考察法。实地考察是到实景地进行考察，可使设计师获得直观的、可靠的第一手资料，帮助设计师形成对剧本的感性认知，比如旧址、文物、故地、古建筑、地形地貌等内容。实地考察会激发创意，考察时设计师可随身携带摄像器材进行图像记录，随身携带绘图材料（如笔、纸、速写本等）进行写生或者创意记录。随时随地记录创意是让人受益终身的好习惯。对于艺术专业的学生来说，写生是比较熟悉的实地考察法之一，是现场的直观感知和艺术加工表现共同作用的过程，这是翻阅资料、拍摄照片等其他考察方式所不能替代的。

c. 人物访谈法。遇到难以找到实物的口口相传的信息，或者需要了解当事人的个人经验和个体感受时采用人物访谈法。人物访谈法通常包括面谈法、集体访谈法、电话访谈法、视频访谈法等。访谈时访谈人的沟通能力、访谈技巧、提问技巧对访谈结果影响较大。做好现场记录，使用笔记本或者录音笔记录下来以便分析整理。与人交谈前要先了解被访谈对象的基本情况，避免考察过程当中因为自己没有做好前期准备而造成访谈不愉快，或者因不尊重地方文化而带来考察难度，甚至产生误解。

d. 专家调研法。专家调研法是以专家为获取信息的对象，依靠其知识和经验为设计提供评估与判断，比较适合在采集专家观点、专业建议和获取学术信息时采用。在"乡村振兴"主题的影视动画创作中，经常会遇到一些跨学科的研究内容，出于对创作的严谨态度和对观众负责的态度，有必要聘请行业专家进行指导，可结合人物访谈、采访等方式进行，考察时端正心态，保持虚心学习的态度。

考察方法见图2-9～图2-19。

图2-9　专家访谈

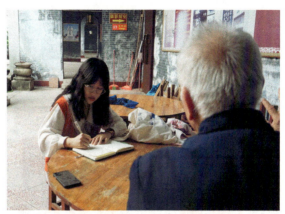

图2-10　农户访谈

图2-11　影像记录

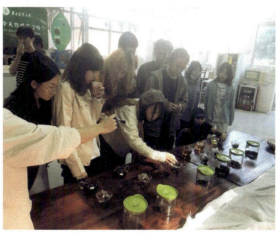

图2-12　体验观察

图2-13　测绘写生

图2-14　植被考察

图2-15　服饰与音乐考察

图2-16　乡村文化考察

图2-17　博物馆考察

图2-18　地理环境考察

图2-19　土壤考察

（5）材料整理与加工。

考察结束后需对采集的信息进行收集整理，形成自己对考察内容的理解和认知，从素材中获取有价值的信息，从中洞察创作思路，构建出自己对相应主题的创作方案（图2-20和图2-21）。

3. 团队组建

（1）团队组建原则。

影视动画创作团队是由一群具有互补的专业技能，能够有效沟通协作，互相承担创

图 2-20　考察纪录片:《古港遗风》　学生团队:蔡雄建、李颖熙、神美怡等　指导老师:涂先智

资料收集　　　　　　　设计图纸　　　　　　　　成片截图

图 2-21　《小渡的怪兽书包》　导演:张俊杰　出品:华南农业大学吾楼动力工作室

作责任的成员组成，而将这些团队成员凝聚在一起需要设立清晰的、共同的创作目标。这个目标是个人目标与团队目标的集合体，因此要求团队成员具有良好的专业素质和团队协作精神，能够很好地协调和配合，一支训练有素、管理得当的团队是动画制作成功的必要保证。作为一个动画人，良好的团队合作意识是必备的修养。

由于动画项目设立的目的、内容和艺术表现形式不同，团队成员的结构和分工亦不同。小的团队可以是几个人甚至是个人独立创作，大的团队可以是几十上百人协同创作。根据创作工序，团队通常包括主创人员、前期制作人员、中期制作人员、后期制作人员和其他工作人员。小型工作室往往会出现一人兼做多项工作的情况。不过作品好坏与团队庞大与否并无直接关系，人力的优化配置、工序的良性运转、团体行为规范的养成和协作力等诸多条件才是确保作品质量的重要前提。

大型团队的创作需要考虑将动画的生产和制作转化为一条生产线，生产线上的每个成员既是独立创作个体，可彰显其艺术才能，又在遵循集体创作的规则，符合作品制作要求。因此，在动画制作的过程中，每个成员需要学习与他人合作，明晰自己的职责，将自己融入创作团队，学会包容和争取，达到个体意识和集体意识的平衡。

小型创作团队相对大型团队而言在管理和协调上更灵活和松散，沟通起来比较容易，在制作过程中通常一个人要完成多项工作，所以对团队成员的专业技能要求也比较全面。不少创作者偏好个人独立创作，一人包揽前、中、后期所有创作和制作工作。独立创作自由度很高，自己的构想可以完全实施，但不利于优势互补，也难以完成体量较大的项目。团队合作更有利于成员优势互补，分工明确、协作有序的团队是保障作品质量的关键。

团队创作动画的例子见图 2-22 至图 2-24。

（2）团队构成与职责。

动画短片的人员编制因作品类型、所需工序和人员配置等的不同而无规定样式，根据职责大致可以分为以下几类。

主策人员：团队中最主力的部分，他们通常是剧本、造型、影像的策划者和设计者，对未来作品的每一个细节都应了然于胸。他们负责把控作品的整体形态，指导具体实施。

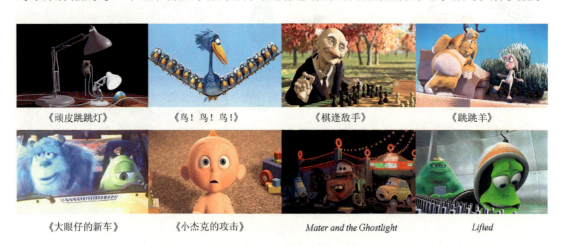

图 2-22　皮克斯工作室（美国）三维动画

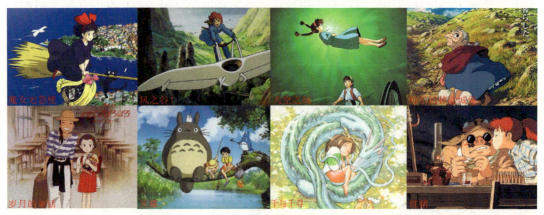

图 2-23　吉卜力工作室（日本）二维动画

| 《久保与二弦琴》 | 《鬼妈妈》 | 《超凡的诺曼》 | 《盒子怪》 |

图 2-24　莱卡工作室（美国）定格动画

主策人员相关职务包括制片人、导演、编剧、美术指导、技术指导。

前期制作人员：前期制作人员是作品的创意者，具备突出的专业能力和创造力。相关职务包括美术设计人员、故事板绘制人员。

中期制作人员：中期制作阶段的工作人员是重要的制作力量，工作强度较大，要求人员专业技术能力较高，操作熟练，一般根据作品的制作技术由各类技术实操人员构成。其中，二维动画相关职务包括构图人员、原画师、原画指导、动画师、动检人员、着色人员、特效人员、摄影师。建议尽量在每一工序中配备质检人员，以确保下一工序的顺利进行，如在原画、动画两个工序之间配备原检、修形人员。三维动画相关职务包括模型师、绑定师、活动故事板制作人员、动画师、灯光与材质师、特效师、渲染人员等。定格动画相关职务包括塑型师、倒模烘干师、角色装配人员、制景师、动画师、摄影师、灯光师等。

后期制作人员：后期合成阶段的工作人员，他们是完善并输出成品的人，一般由合成、剪辑、特效、声音编辑等人员构成。另外，一些主策人员在后期制作阶段也要参与进来，确保作品的最终实现与前期策划一致。相关职务包括特效师、声效监制、录音师、拟音师、声效师、配音演员（声优）等。

其他工作人员：艺术顾问、技术顾问、剧务、平面设计、宣传人员、行政人员、外联人员等。

（3）学生工作室组建案例。

通过组建工作室以小型团队开展集体创作是打造精尖创作队伍、磨合创作方法、研发制作流程的有效手段，也越来越多地被高校教学实践环节采用，形成各具特色的学生工作室。有些学生工作室有具体的创作内容，如中国传媒大学的"将将将工作室"以创作《功夫兔与菜包狗》项目为主；有些工作室有专精的研究方向，如定格动画工作室、二维动画工作室或 VR 动画工作室等；有些项目由教师主导并带领学生组建团队；有些

项目则由学生主导自由组建。以下介绍华南农业大学以学生为主体、以共同学习成长为目标的吾楼动力动画工作室组建经验，以供借鉴。

吾楼动力动画工作室于2004年成立。工作室以动画创作和共同学习成长为目标，致力于推动青年动画学生的创作水平。"吾楼动力"名字的来历：因为工作室最早设在艺术学院5楼的一间课室，便以"吾楼动力"命名展示青年学子的创作活力。同学们利用课余时间在工作室集体学习与创作，产生了多个优质作品，同学们备受鼓舞。为了延续这种集体创作和学习模式，工作室吸纳低年级同学参与，摸索出一套可传承的项目制、负责人制的运营模式。截至2023年，培养了18代工作室成员，每代成员有十余名。

团队新成员在一年一度的招新工作中经多轮测试择优产生，招新过程由团队成员自行组织，团队的负责人通常由团队中比较有项目经验、有凝聚力的同学担任，通常为三、四年级学生。教师的工作是对项目提出修改建议。

团队日常活动以创作作品、举办讲座论坛、参加比赛和招新等为主。创作活动采用项目制，团队成员集体构思一些动画短片创作方案，经讨论选出一部分优质项目以小型集体创作的方式运作，分工依据不同项目也有差异，通常会一人兼任几项职务。学习活动中常有已经毕业的工作室成员返校交流，具有比较好的传帮带传统（图2-25～图2-27）。

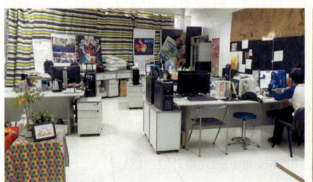
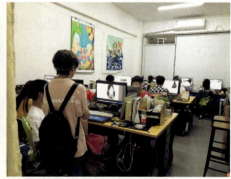

图2-25　吾楼动力工作室学生创作场景

图2-26　工作室学生交流活动场景　　图2-27　往届工作室成员返校交流活动

工作室创作成果见图2-28～图2-37。

图 2-28 *TIE* 主创：苏宇、冯学坤、陈奋

图 2-29 《我的动漫史》 主创：张季、许立斯、何杰、韦积轶、邹芳明

图 2-30 《快跑快跑》 主创：李炜畅、郑逸棉、凌与、张望曼、陈嘉灏、沈云宵、欧晨朗、郑健辉、张伟鹏、张雪

图 2-31 《富翁与小偷》
主创：张伟鹏、朱子圣、何梦如、李俊、欧晨朗、沈云宵、陈婉盈、马成彬、钟建彬、吕子程、蔡钦慈

图 2-32 《嘿嘛嘛森林》 主创：朱子圣、李俊、黎冬梅

图 2-33 《伊始之森》 主创：车铭怡、麦敬源、徐植儒、黄家卫

图 2-34 《自筑牢狱》 主创：张庆鑫、车铭怡、董海强、黄家卫、徐植儒

图 2-35 《蓝气球》 主创：张伟鹏、向娅萃、陈嘉灏

图 2-36　*Starman*　主创：黎子东、黄常金、温晓波、陈彦杰、陈杰文、蔡钦慈、许馨元、张璐、李梦雪、宋杨、何梦如、陈婉盈、黄浩荣、杨世安、陈维康、梁宏彬、张龙慎、郑文泰、何志健、刘诗意、蔡贤东、黄耀辉、郑小炎

图 2-37　《小渡的怪兽书包》　主创：张俊杰、傅建森

4. 项目定位

对于动画短片创作者来说，在获取了最初创意后，在纸面上列出受众、片名、时长和制作技术等内容有利于下一步创作。

（1）受众。

作品的受众是哪些个人或群体？是主题活动、商业活动的对象（包括评委、客户、观众、消费者等）还是其他？对受众的准确定位有助于创作者明确目标对象。如果是主题、商业目的，就必须遵从有关要求和限制；如果是非商业目的，也要了解展出媒介和受众特征，尊重观众的感受，不同规格的艺术展、频道播放等要求不同。例如，送至国际展览或竞赛的作品，要考虑文化的传播与接受问题，画面要考虑配以标准而准确的外文字幕。

（2）片名。

一个好的片名应该能精准而巧妙地概括创意内核，如《候鸟迷途》《小杰克的攻击》是以事件内容梗概或动作为题，《一人乐团》《想飞的猫》是中心角色为题，《走廊》《糖》是以具体或抽象的线索物作为片名，《平衡》《情谊》则是以主题为片名。总而言之，简短、易于记忆、概括、特别、悬念和便于回味是一个好片名应当具备的基本要素。

（3）时长。

大多数动画短片作品最长不超过 40 分钟，商业主题式创作往往有时长限制，而自由创作一般就无这方面的要求，但是，不同长短的篇幅不仅决定了故事容量的大小、叙事的复杂程度，更决定了工作量的多少和工作周期长度，创作者可根据实际情况来预设作品时长。

（4）制作技术。

动画短片的三类基本制作手法为二维、三维和定格。每一种制作手法都有其制作特点，工艺方法也不同，除此之外，更多作品综合了多种制作手法，使其更具创新性，如二维角色与三维场景的合成，真人真景的实拍与二维角色的合成，定格角色、场景与三维图像的合成等。制作手法的创新是富有实验性的，为实现预定目标，需要作者在选择制作手法时结合硬件条件、软件及工艺掌握情况、制作周期等因素综合考虑。

制作手法在很大程度上影响表现形式，我们可依靠已有经验针对未来作品的形式特点来选择相适应的制作手法。此"已有经验"是建立在对已知作品的分析总结之上的，多是已有制作手法与表现形式之间的联系与规律。比如某科幻题材的故事，情节以外太空中的飞行器激战为主，作者想在作品中强调环境的空间感、视效和动作的拟真感，那么，选择三维动画作为主要制作手法是较为合适的。

总而言之，任何一部优秀的动画短片作品的制作手法都不是无心选择的，鉴赏经验、创作经验与创新精神是其关键。对于创作者来说，定位越清晰，目标越明确，对未来作品的描绘越细致成形，进入工作计划的速度将越快速有效。

5. 工作计划

在制作工作开始之前，创作者可制订相关工作计划，规范组织方式，规划创作周期并筹措制作资金。工作计划一般包括以下三项书面内容：人员编制表、进度表和预算表。

（1）人员编制表。

无论采取个人或团队方式，都有必要提前对作品规格、创作主体的能力进行评估（包括工作时长、工作量、技术手段、硬件条件、人员能力评估和各种限制条件等），经过理性衡量后，得出适合计划的人员组织方式。在开始制作前，先做好人员编制表。它是完成作品所需的全部创作、制作人员的详细列表。在表中一般应注明每项工作（职务）所需人手、负责人和相应工作的起止时间。

在动画短片制作期间，各工序的衔接就如同一条完整的生产流水线。团队的负责人需要确保这条流水线保持顺畅、高效的工作状态（注意：动画短片创作绝不意味着松散拖沓、无组织，相反，如今名扬国际的动画工作室在成形初期，尽管人员少、资金短缺，却都有着自成一体的管理模式和行为规范），为了防止在工序进程中发生"骨牌效应"，如人力许可的话，每一工序应当设有相应负责人。

（2）进度表。

根据创作活动的基本计划，其中包括对作品长度、制作手法（是否与其他媒体或技术结合，如二维与三维结合，动画与实拍结合等）、所需工序、人员编制、限制性条件等各方面考量，创作负责人（如制片人）要制订进度表和预算表。

进度表要反映完成该作品所需的时间，一般以日、周、月为单位，各个阶段要细分

工序进阶及各工序所需时长,除此之外,要特别限定最终完成的截止时间。进度表示例见图2-38。

阶段\周次 内容	1	2	3	4	5	6	7	8	9
前期									
前期 剧本	■								
前期 美术设计	■	■							
前期 录音		■							
前期 故事板		■							
中期									
中期 样片			■						
中期 粗稿动画				■	■				
中期 精稿动画					■	■			
后期									
后期 剪辑							■	■	
后期 调整								■	■

图2-38 进度表示例

因各工作计划实施情况不同,进度表并无特别定式,但在制订进度表的过程中,需要注意以下内容。

负责人设定总时长前,要联合主策人员对未来制作进行预估,如镜头数量、特效数量、技术要求等,由此得出总工作时长。

制订初步的进度,即划分好前、中、后期后,尽量要与关键工序负责人和具备相关经验的人协商,根据实际情况再次调整进度,尽量把进度单位控制在天数。

一般来说,中期制作阶段将占据绝大部分时间,而在这一阶段时,其内部工序之间,甚至与后期阶段之间是可流动的、可衔接的,以二维动画为例,即无须等所有的原画完成后才能转给动画。如配置得当的话,可大大节省工作时间。总而言之,制订人要善于分配时间和工序进程。

在制作阶段,将有许多不确定因素出现,修改和调整工序是经常发生的,除了尽量在前期阶段制定标准、在工序内完成修改之外,可在设定进度表时将可能产生的时间延误考虑进去。

进度表最终确立后,须严格按照进度表执行工作计划,可在进度表上标注实际完成的进度,定期进行总结检讨。

(3)预算表。

预算表则是以进度表为依据,根据完成作品所必需的人员、设备、材料等费用计算出的费用明细。负责人(制片人)得出最初预算后,根据进程定期对成本进行维持和调整。学生自拟选题的动画短片往往是自筹经费,但成本并非为零,人力付出、资料打印、耗材购置、场地占用等都会产生一定的费用支出,拟定预算表以便提前筹措,保障项目良好运转。预算表示例见图2-39。

	项目		人/量数	单位	标准/小计	合计/元	备注
1	筹备费用	食宿费用	1	天			
		餐饮费用	1	天			
		通讯费用	1	月			
2	劳务费用	制作劳务	3	天			
		管理劳务	2	月			
		演职劳务	5	小时			
3	制作费用	设备费用	2	项			
		场地租赁	1	项			
		录音费用	3	项			
4	日常开支	打印费用	1	项			
		交通费用	5	天			
		不可预计费用	1	项			
					总计：		

图 2-39　预算表示例

第二节　前期设计

前期创意的工作流程如下：先拟定故事剧本，再召集动画制作方、导演、投资方等为动画的策划方案召开会议，商讨确定的相关事项，包括该作品的公开发行模式，如决定采用电视播映、电影院放映或网络传播，团队组建，准备资金，其后决定作品的放映时间、制作时间及制作管理方式，确定作品进度，作品故事的基本设定，如人物、剧情与时代背景，最后是撰写脚本（即将剧本细部化）以及制作故事板（这里会决定运镜动作、视觉效果以及其后的动画片的风格设定、美术设计、动作风格设计、声音形象设计等具体工作）。

1. 文字剧本

影视剧本是以文字方式用镜头画面的方式讲述故事。它大都具有基本线性结构（无论次序如何，都有开端、中段和结尾）。动画短片剧本具备影视剧本的普遍共性，它是最终作品的文字基础，创作者将根据剧本视觉化、镜头化的文字描述完成美术设计和故事板设计，并最终制作成动画短片作品。

从创意草稿到最终的剧本，需要经过多次修改才能定稿，在这一阶段中，编剧、导演和故事板绘制者都需要对定稿之前的版本提出修改意见，而剧本正式进入故事板阶段后，一般不再做重大修改。

部分创作者往往忽略剧本定稿的阶段，仅仅在创意草稿阶段就直接跳跃至故事板甚至制作阶段，针对这个问题，除了重申剧本和工序衔接的意义之外，需要再次提醒：在中期、后期，作品完成后才发现剧本缺陷，无论对个人还是团体，越迟发现剧本存在的问题，就越难以进行修正工作。所以，在前期阶段对剧本进行反复讨论，并以标准格式写作成稿，

是一件非常重要的工作。文字剧本撰写范例见图2-40。

图2-40　文字剧本撰写范例　《手绢上的花田》

文字剧本是以逐个场次、逐个镜头去写作的,每一自然段基本以单个镜头的格式来书写,阅读起来有镜头流动感。当表现人物的想法和感受时,主要以具体的行为动作展现。同理,在剧本表现一些内部抽象事物时,也要用具体形象的表现手法,可借字幕、画面或影像特技等可视化手段来代为表达。尽量采用简洁、客观的写作方式,目的是清晰地把情节传达给故事板绘制者。

剧本最终要转化成视听语言和可看可听的镜头。所以,剧作者要始终基于视听方式来写。这与诗歌、散文和小说等主观性较强的文学形式是不同的。

2. 美术设计

美术设计是将文字剧本创意视觉化展现的第一个重要阶段,也是最富有原创性的一个阶段。美术设计主要包括了角色设计、场景设计、整体风格设计三个部分的工作。

设计师需要先透彻理解作品要传达的所有信息包括戏剧类型、主题内涵、风格特征、角色个性、情节设置、故事背景、时代环境等,再完成这三个部分的视觉造型工作。这是一项举足轻重的工作,其内容不仅限于绘画式的表现,而且需要对所有信息进行充分解析和提炼,并标准化地呈现出来,进而为中期制作提供标准的执行依据。在将故事视觉化时,想象力的发挥更是重中之重,所有视觉化元素都必须与故事中的"幻想世界"融为一体,这种工作等同于为一个"幻想世界"搭建所有细节和相关逻辑。在进行角色设计、场景设计、整体风格设计时,设计者必须具备整体的设计思维。

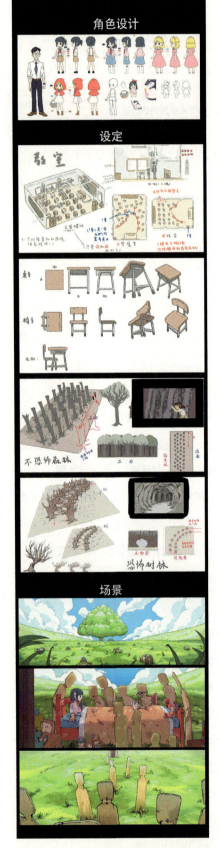

图 2-41 《失乐园》角色设计和场景设计

出品：吾楼动力工作室

（1）角色设计。

动画短片中的角色设计就如同为"幻想世界"设计"演员"。这些角色，无论主次，作为作品情感和情节的重要传达者，值得反复琢磨。在这项工作中，除了必须遵从剧本及导演意图，对角色进行形象设定之外，造型手法的选择也要配合其他角色，特别是美术设计的整体风格。设计师要以一套标准化的样式呈现所有"演员"的面貌。

角色设计的要求较为严谨，包括角色（人物、动物或拟人角色等）和道具相关设计。标准内容有标准造型、转面图（如正面、侧面、半侧面、背面）、结构图、比例图、道具服装分解图，还有动作设计、表情设计、口型设计、色彩指定等。在造型设计之外，还要以文字来解说角色性格特征、人物造型特点等。角色设计并不仅仅等同于视觉造型工作。这些静止的形象将在活动影像中获得生命力，尤其是性格表现力，所以，设计师要尽量结合角色的"意""神"和"形"进行创作。

（2）场景设计。

场景设计是作品中景物和环境的造型设计，如同为"演员"设计"舞台"，它为情节的开展提供环境，是塑造故事环境、渲染氛围、辅助叙事的重要手段。通常，根据每一场戏的环境，需要画出主场景稿。主场景稿包括平面图、结构分解图、气氛图等。故事性、写实性的三维动画作品的场景设计要求更为严谨一些，大到一个城区，小到一个窗户，必须设计详尽，因为有些主场景是设定角色活动路线、角色位置关系及机位的重要场所，调度工作要在虚拟的场景中完成，这就全依赖立体化的场景设计了。当然，动画短片的场景设计往往比较多样化，有些作品的场景空间较为复杂，需要严格设计，但有的作品会淡化或省略场景，以凸现角色表演或情感因素。创作者在进行场景设计时，可根据作品内容和风格的需要细化或略化场景。角色设计和场景设计见图 2-41。

（3）整体风格设计。

整体风格设计指的是把角色和场景统一在同一画面中，看是否恰当。这一工作并不繁复，但对于将角色场景分开设计的情况而言，"演员"和"舞台"的"彩排"是非常重要的，这不仅体现在角色与场景的比例调整上，还体现在色彩、构图和调度各方面的调整，如《某个旅人的日记》美术设计，很好地整合了角色、场景与整体风格的内容，最终统一在以镜头为单位呈现的动画作品中。如男主角瘦削修长的造型特征、非戏剧化装束特点，配以与之相衬的欧化场景设计，将荒原上伫立的树木、林立的细长烟筒、塔楼式欧式建筑等场景造型元件集合，为角色创造了一个孤寂冷峻的时空背景，亦真亦幻，但融合贴切。此为整体的设计思维，即造型手法、色彩偏向、元件造型设计都统一整合在同一风格之下，"演员"与"舞台"融为一体，让观众入情入境（图2-42）。

角色设计

场景设计

图2-42 《某个旅人的日记》整体风格设计　导演：加藤久仁生

3. 分镜头设计

分镜头剧本（storyboard）也称故事板，是在动画实际制作前以故事图格的方式来说明影像的构成，将连续的画面以一次运镜作为单位分解，并标注运镜方式、时间长度、对白、特效等。分镜头设计的任务是以视听形式形象而具体地表达导演的创作构想，展示未来作品的蓝图，为中期制作提供重要依据。中期制作、后期制作都将按照分镜头剧

本的设计方案执行。

分镜头剧本内容一般包括镜号、景别、摄法、长度、内容（指一个镜头中的动作、台词、场面调度、环境造型）、音响、音乐等，按统一表格列出，每一幅画面代表一个镜头或者一个镜头中的部分画面的内容。其他相关文字配合说明该镜头的时长、动作内容（包括对象运动和镜头运动）、声音等。所以，分镜头脚本几乎是未来影像的截图，虽然包含了感性的设计，对于以后每个镜头的制作来说又是不可缺少的理性依据，也是团队规范化制作的工作台本。为了便于工作，一些团队通常会将分镜进行动态化设计，也称动态分镜。动态分镜是未来作品的动态雏形。图 2-43 为 Respire MV 分镜设计。图 2-44 为《千与千寻》分镜头剧本。

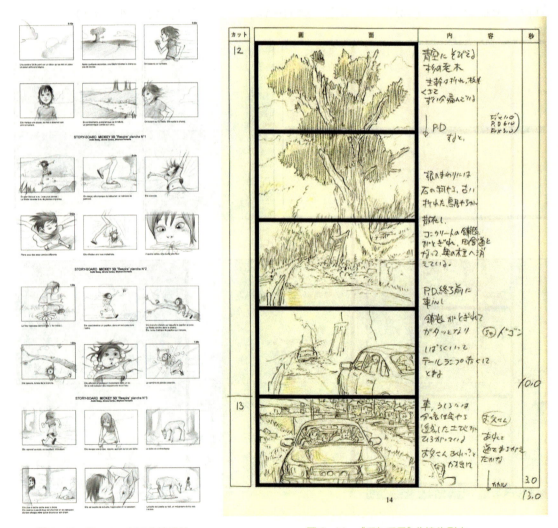

图 2-43　Respire MV 分镜设计　　　　图 2-44　《千与千寻》分镜头剧本

第三节　中期制作

经过前期制作环节，作品已具有了完整的剧本、分镜/故事板、角色设计、场景设

计和整体艺术风格。具有了稳定成熟的工作台本，接下来便可进入中期制作环节将这些蓝图予以实现。中期制作流程会因制作技术和项目管理模式的不同而不同，尤其是对于那些具有创新艺术风格和创新技术手段的作品，中期制作环节就如同一次探险，因此前期设计人员应随时关注中期制作的进展，以确保项目的顺利进行。以下主要介绍二维动画、三维动画和定格动画三种制作工艺流程。

1. 二维动画（图2-45）

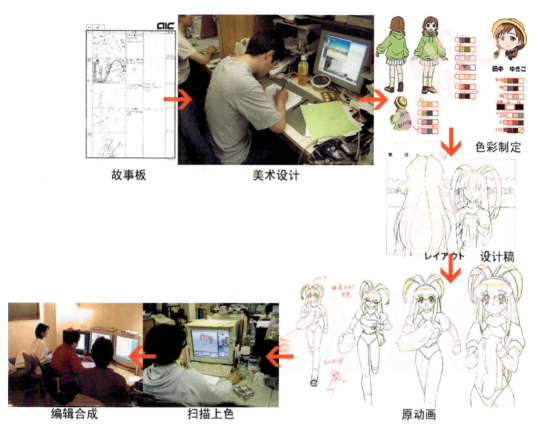

图 2-45　二维动画短片中期制作分解

（1）设计稿。

设计稿是将故事板放大成与加工规格相同大小的画面，它按照镜头次序排列，把每个镜头都分成不同层（如人物层和背景层），设计人员在设计稿上对人物和背景运动的方向、轨迹和起止点以及光照的方向和明暗区域要做出相应的标注，详细程度能让原动画人员清楚明了。经过导演审定后，设计稿被复制成两份，分别交给原动画部门和背景部门。

（2）原画。

原画是制作阶段非常重要的一个环节。原画人员要按照设计稿所传达的导演意图，完成镜头中动作变化的关键张。动画师的工作是与原画工作相衔接的，依据原画张及其指示（速度尺、摄影表），绘制出关键动作之间的过渡张（图2-46）。

（3）动检。

经过原画、动画人员的辛勤工作，可以表现动作完整过程的画稿已经完成，动检工作在此的意义是对画稿进行铅笔稿拍摄，进行动作的检验——这一次拍摄不是正式的拍摄输入，而是对可能存在的问题及时修检，也是为下游工作打好基础。动画短片的动检工作可使用专业的动检设备，或可将画稿扫描至电脑，通过软件简单编辑后浏览进行检验。

（4）背景绘制。

设计稿完成后，会交一份给背景绘制人员。他们要按照导演意图和设计稿指定，将每一场次、每一镜头的背景绘制出来，依据前期阶段的场景设计绘制每个具体镜头的背景，绘制时不仅要注意呼应整体美术风格，更要考虑好表现同场景的不同镜头之间的逻辑关系，重要场次的场景其实往往具备辅助叙事和渲染抒情的功能。

（5）扫描、清线和上色。

在完成所有画稿并定稿之后，需要把画稿输入电脑，储存为数字化的图像文件，这时借助扫描仪是最方便的。扫描完线稿并按场次序号、层号、画稿编号顺序归档之后，可通过电脑软件清线上色。角色清线前后见图2-47。

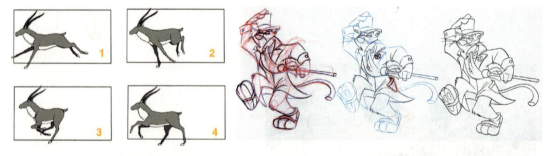

图2-46　小鹿奔跑动作原画　　　　　　　　图2-47　角色清线前后

2. 三维动画（图2-48）

（1）建模。

三维动画经过前期策划后产生了剧本、分镜头脚本、角色和场景设计方案，而建模就是将前期所做的角色场景和其他一些道具的设定在三维软件中制作出来，也可以称为数字雕刻。建模有通常两种途径：立体扫描和手工建模。立体扫描是通过黏土或其他材料制作成实体模型后经扫描仪器扫描获得三维模型；手工建模是在三维软件中根据前期的角色设定的三视图创建出对象的三维模型。建模方法多种多样，最常见的是Polygon、Nurbs和Subdiv建模，也可采用雕刻建模法。

（2）材质。

给模型设置材质是赋予角色真实感、提升可信度的过程。物体材质类型的选择由对象的表面属性（如粗糙与光滑、透明与半透明、反射与折射等）决定；纹理贴图是以贴图的形式设置物体材质的具体内容。多边形模型要先展开模型UV，根据UV拓扑结构

图在 Photoshop 中绘制该区域的纹理贴图后赋予模型，也可通过 Substance Painter 等软件直接在模型表面进行绘制。

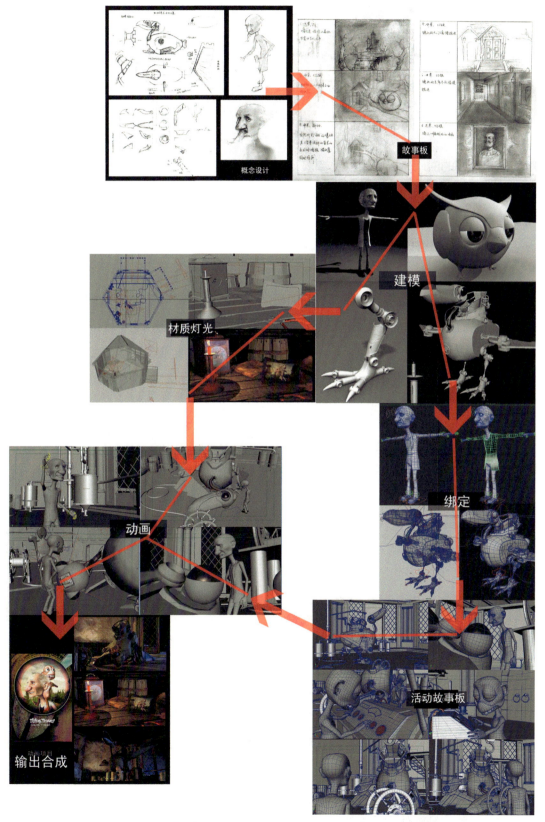

图 2-48　《飞翔之梦》三维动画短片制作分解　作者：梁任、廖建明　指导老师：涂先智

（3）绑定。

当角色模型创建出来后还只具有一副皮囊，无法运动。我们需要为它建立骨骼和蒙皮系统，通过控制器控制骨骼，驱动角色运动。我们可以通过驱动低模进行动画测试，然后用精模置换低模得到最后的动画输出效果（图2-49）。在绑定制作中，我们需要结合角色对象的运动规律、骨骼和肌肉结构等因素设计动画。不仅角色需要骨骼，甚至场景中的草、道具、自然现象等的表现也需要借助骨骼绑定工作来实现。

（4）动画。

动画制作是将动作赋予模型，为模型赋予生命的过程，这要求动画师需要有细微的观察力和良好的时间感，善于模仿和表演。制作动画前，动画师必须熟悉自己所创建的角色的运动特点，如果创建的角色是恐龙，那么动画师需要做好充分的调研，并且了解角色的运动规律。动画制作的方法大致分为两类：动作捕捉和手动调节动作。制作技术包括关键帧动画、路径动画、动力学动画、骨骼动画等。

（5）灯光。

灯光有助于表达情感，引导观众的情绪。场景的基调和气氛需要通过灯光来营造，能展现作品的丰富层次，增强故事感染力。设置光线时需要考虑剧情中场景所处的时间，如当时是早上、中午还是晚上，是什么季节？天气如何？能见度怎样？光线来自哪里？光线的质量如何？物体表面材质的反射度如何？在设计灯光组合的时候要考虑到场景的主光源、辅助光和特殊灯光的搭配使用（图2-50）。

图2-49 头部的绑定范例，适当的控制器设置有利于调整头部复杂的运动

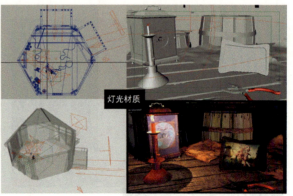
图2-50 《飞翔之梦》的灯光设置
作者：梁任、廖建明　指导老师：涂先智

（6）特效。

动画的特效制作包括风、云、电、气、雾、烟、火、水等自然效果，也能模拟物体的毛发、柔体、刚体和粒子碰撞等物理现象，这些特效能使动画更为真实，为作品带来更多想象空间，能有效提高作品的感染力。

（7）渲染。

渲染是将三维软件中的文件经渲染计算后以静态或动态图像的形式输出的过程。从

建模开始经过材质、灯光、动画、特效等多道复杂的工序,最后的效果都需要通过渲染来检查,作品的渲染效果与前面的每个工作流程的完成质量高度相关。因此,渲染也是作品完成前的质检关口。为了便于后期合成编辑,通常采用分层渲染。

3.定格动画

定格动画前期创意完成后,制作人员已经有了人物造型,场景概念设计方案和整体的美术风格也已经确定,绘制好了分镜故事板。接下来就进入了中期的影片制作阶段,这是一个把想象变为现实的阶段,包括角色造型制作、制景、道具准备、灯光设置和现场拍摄,拍摄完成后生成的照片或序列文件进入后期进行编辑合成。定格动画短片制作分解见图2-51。

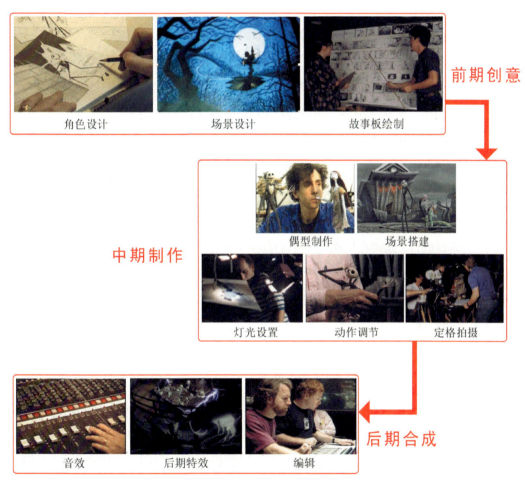

图2-51 《圣诞夜惊魂》定格动画短片制作分解 导演:亨利·塞利克

定格动画因制作材料不同,制作工艺差别也比较大,因篇幅有限,不能一一列举,以下我们以偶动画为主介绍定格动画的制作工艺。

(1)偶型制作。

偶动画的人物造型设计相当复杂,因为它不仅有美术上的要求,还有实现动画难度上的要求,一个好的偶型必须兼顾美观和实用。从骨架的类型来看,偶型分为传统偶型

和专业偶型。传统偶型的骨架活动范围较小，如黏土偶、布绒偶、竹木偶、折纸/剪纸偶。专业偶型如金属机械偶、塑胶偶等，这类偶型骨骼关节比较灵活，外观造型相当精致逼真，而且较为坚固耐用，能承受长时间的动画操作。偶型的服装常采用布、线、纸、珠子等材料制作，非常考验作者的耐心。

（2）场景制作。

偶动画场景的搭建有别于二维动画和三维动画，要求把故事里的世界用实物做出来，然后让角色在场景里演绎故事情节。道具和场景制作是一件非常细致、琐碎而又有趣的事，一些看起来普通的材料如石头、纸板、绳子、铁丝、沙子等也常应用到场景制作中。通常可以用各种材料制作。所以场景和道具的制作也是非常有创意的事。

（3）灯光设置。

灯光设置是营造场景气氛的一个重要环节，能起到烘托场景气氛、暗示时间、表达剧情、引导观众、协调画面和诠释角色情绪的作用。灯具要选择具有稳定光线的灯，以免长时间拍摄引起光线前后不一致，柔光纸、色温纸等道具能帮助我们表现一些特殊的光线效果，在闪电、火焰等特殊效果的表现中也离不开灯光的使用。由于定格动画本身的特殊性，灯光可以比真人演出的影片更加夸张，色彩更强烈。

（4）动作制作。

定格动画是通过拍摄一张一张图片后连续放映来实现运动的效果，对动画师的动作调节技术要求较高，动画师需精确掌握对象的运动规律，对所有动作的运动轨迹、时间和节奏做到胸有成竹。如果在拍摄时不小心漏掉某一格动作而使得动作的播放不够流畅，那么整个动作都得重新拍摄，会浪费大量的时间、人力和物力。大型场景、群体运动会给动画师带来巨大挑战，提前绘制图纸、进行运动测试有助于完善动画制作。

（5）表情制作。

角色的表情复杂而微妙，在表达情绪和对白时必不可少。在很小的角色头部做出较多细微的表情动作是定格动画制作的难点，解决办法主要有三种：改头换面法（图2-52），事先准备出各种不同表情的基本头型，通过替换来改变面部表情；实际变形法，用可塑性好的泥偶或黏土直接改变泥偶头部表情；五官粘贴法，其原理是将各种不同形态的五官以薄片形式粘贴于偶型头部，拍摄时只切换五官，利用五官的各种不同的排列组合实现表情的切换。

（6）定格拍摄。

一个专业的逐格动画师必须具备艺术家的修养、电影人的头脑和熟练的摄影技能。拍摄可以采用一拍二（也就是每秒12格）可保证动作流畅，但对调整动作要求比较高，有时可采用一拍三或者一拍四，这需要根据所要表现的内容而定。有条件的话通过监视器和软件适时检查，遇到问题及时解决，尽量避免重复拍摄。《趴地熊》定格动作调整见图2-53。

图 2-52　《小鸡快跑》中的表情采用改头换面法

图 2-53　《趴地熊》定格动作调整

第四节　后期合成

动画短片经过前期创意和中期制作以后，还只是一些零碎的片段，还无法形成一部完整的短片，经过后期合成得到放映的格式文件，这样整部短片的制作才能算大功告成。

1. 配音配乐

影视动画是一门视听艺术，"听"的艺术是指画面的声音，声音与画面关系的处理是动画影片创作的重要组成部分，也是在后期合成制作中重点需要解决的问题。声音能帮助交代故事情节，增添故事趣味，音乐能加强画面的视觉效果，营造氛围，声音与画面的完美结合能增强动画影片的感染力，也只有在动画短片的创作中完美地将视觉和听觉艺术结合起来，做到"音画合一"才能在短时间内打动观众，引起共鸣。

对于从事视觉艺术的人来说，动画影片中声音的创作可以算是另一个行业了，因此，动画中声音的创作通常由专业的音乐人和音效师们来创作，而现实是担任动画音乐制作的音乐人和音效师绝大部分不是从动画业开始，因此，声音部分的创作也可以说是动画影片创作过程中的难点。然而艺术是相通的，作为一名优秀的导演和后期编辑人员，也需要对听觉的艺术有足够的认识和深入了解，平时注意对自己乐感和声感的培养，这样能加强对视听艺术的综合把握能力；作为动画的音乐创作人也应该深入了解动画的特点，对剧本和视觉艺术有一定欣赏能力，这样才能配合画面创作出能与动画作品相互融合的、有感染力的声音艺术。《小鸡快跑》先期录音见图 2-54。拟音设备和材料见图 2-55。

2. 编辑合成

动画的编辑合成是将动画片段进行镜头组接、剪辑、特效加工、合成等处理制作成成片，也可以说是动画短片创作后期的一次再创造。传统的影片编辑工作非常烦琐费力，编辑人员的大部分精力都耗费在找片、底片的修剪上。随着技术的发展，现在的动画短片的编辑合成工作基本上都是在计算机上用编辑合成软件来完成，我们可以在软件中轻松完成特效和非线性编辑等工作。

图2-54 《小鸡快跑》先期录音为口型动作制作提供参考

图2-55 拟音设备和材料

不论采用哪一种编辑合成软件，大多都根据以下流程来工作。

素材采集与输入：采集就是利用软件将模拟视频、音频信号转换成数字信号存储到计算机中，或者将外部的数字视频存储到计算机中，成为可以处理的素材。输入主要是把其他软件处理过的图像、声音等导入软件。

素材编辑：素材编辑就是设置素材的入点与出点，以选择最合适的部分，然后按时间顺序组接不同素材的过程。编辑软件通常都支持多层编辑，包括视频的多层处理和音频的多层处理。

特技处理：对于视频素材，特技处理包括转场、特效、合成叠加。对于音频素材，特技处理包括转场、特效。令人震撼的画面效果，就是在这一过程中产生的。而非线性编辑软件功能的强弱往往也是体现在这方面。

字幕制作：字幕是节目中非常重要的部分，它包括文字和图形两个方面。

输出与生成：作品编辑完成后，就可以输出回录到录像带上；也可以生成视频文件，发布到网上、刻录VCD和DVD等。二维动画合成见图2-56。三维动画与实拍合成见图2-57。

3. 视频输出

通过配音配乐和编辑合成后，动画短片进入输出阶段，生成最终的播放文件，制作成各种拷贝。过去要生成电影院放映的胶片拷贝要进行"磁转胶"制作，将图像转移到胶片上，现在已经不常用了，将数字图像输出为视频是比较常见的做法，最方便的是将

图2-56 二维动画合成

图 2-57　三维动画与实拍合成

数字文件生成 VCD 或者 DVD 数字拷贝，或生成网络传播的流媒体播放文件，这是现在动画短片相当普遍的拷贝方法。动画短片常用的文件输出格式有 AVI、VCD、DVD、SVCD、MPEG、MPE4、WMV、RM、MOV、RMVB、FLV 等，可根据实际播放媒介来选择。

第五节　展演推广

影视动画作品输出成片并不意味着创作项目的结束，作品还需要通过展演来实现其社会价值。宣传与推广有助于扩大作品的社会影响，实现作品的创作目的。

1. 映前广告

（1）海报设计。

动画海报是影片的"名片"，具有广而告之的宣传效果。观众进入影院时面临诸多影片不知如何抉择，一件有创意、吸引人的海报能吸引观众产生一睹为快的兴趣和冲动。

动画海报设计融入了文字、图形、画面等元素，对影片理念、主要内容、创意构思进行了提炼、精简、夸张处理，融入了设计师的设计理念和艺术创新，也是设计师对动画作品的一种再创作。如黄海为宫崎骏动画电影《龙猫》设计的海报以龙猫身体为背景，将龙猫的毛发塑造成浓密草原的感觉，姐妹俩穿梭其中，以简练的语言传达了导演的创作主旨（图 2-58）。丹·芒福德擅于通过手绘插画进行海报创作，动画中的主要场景、主要角色以及叙事内容通过巧妙组合形成具有独特艺术风格的海报作品，其海报本身也具有了独特的艺术价值（图 2-59）。

（2）预告片。

预告片是对动画作品进行宣传的有效手段之一，在极短的时间内将影片主创、主演、作品的题材、内容、风格等基本信息创造性地组织在一起，是影片内容的浓缩，优质的动画预告片可以引起观众的观片期待，对正片的上映进行预热，也可以对上映效果进行预测，属于作品宣发策略中比较重要的一项设计内容。预告片可以在正片未完成前制作，也可在完成后制作。

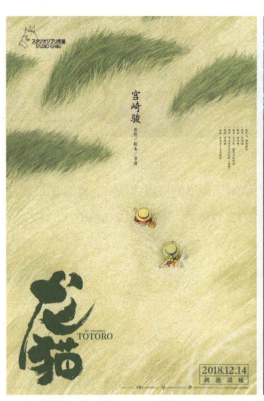
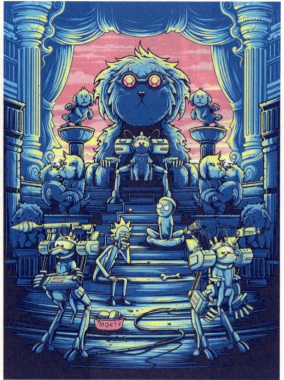

图 2-58 《龙猫》 海报设计：黄海　　　图 2-59 Rick & Morty 海报设计：丹·芒福德

预告片的设计应创意先行，通过突出矛盾冲突、浓缩戏剧看点，为作品留下悬念，制造卖点。预告片需要设计师利用有限的资料有机组织、巧妙取舍，既不过分隐藏情节，也不过分剧透内容，积累观众情绪，引爆高潮。

预告片的素材要选择能准确交代作品背景、表现人物的精神风貌与动作特点的镜头，内容不宜仅仅将酷炫的画面简单拼接，而应考虑素材之间的内在联系，过多不明意义的画面会让观众无法专注剧情，难以建立对正片的阅片期待。

声音、字幕与对白是连接镜头与画面很好的元素，但往往容易被忽略。字幕设计具有广告性质，能将影片的特色最大化、清晰化和标识化，加深观众印象，连接镜头和剧情。声音的巧妙运用能增强作品的艺术感染力，加强节奏，渲染气氛（图 2-60 和图 2-61）。

图 2-60 《开心超人之英雄的心》　　　图 2-61 利用玻璃碎片巧妙组接影片主要人物元素
预告片利用文字引起观众好奇

（3）衍生设计。

在展演推广过程中，作品的衍生设计有助于加深观众对作品的记忆，建立观众与作品之间的情感联系，同时也是对动画的一种商业开发，扩大其商业价值和社会影响。

比较常见的动画衍生设计有对主要动画形象的衍生和对作品情景和故事的衍生。衍生设计的内容包括动画形象衍生设计、视频衍生设计、音乐衍生设计以及周边衍生产品开发设计等，如雕塑、图书、漫画、游戏、手办（图2-62）、玩具、表情包、文具、服装服饰、日用产品等。还有些作品被开发为主题乐园（图2-63）、主题酒店、主题餐厅等。

图2-62　《哪吒之魔童降世》手办　　　　　图2-63　迪士尼主题公园

2. 分发推广

在前期策划阶段已经制定了动画作品的分发和促销规划，作品完成后即可实施该规划内容，常见的分发和推广渠道主要如下。

（1）电视推广。

电视播放是影视动画的主要播放渠道，从中央级电视台到省级、地级电视台大多设置专门的动画频道或者动画栏目，有广泛的覆盖面，受众群体以青少年科教娱乐内容为主，每集时长往往控制在30分钟以内。通过电视平台推广获得商业利益的作品如三辰卡通集团的《蓝猫》系列动画，该动画粉丝众多，其衍生产品销售获得了巨大收益，成为电视推广运作成功的典范。

（2）院线推广。

影院因具有优秀的视听效果而广受大众喜爱，是制作精良的动画大片的主要推广渠道，相应地观众对作品的观影体验的期待值也比较高。院线的影片推广主要通过影院的映前广告、媒体宣传造势、创作团队现场交流等方式进行。动画电影《哪吒之魔童降世》通过官方媒体院线首映、点映推广活动，结合微博、抖音、微信等社交自媒体推广，形成立体化的传播矩阵，创造了近50亿的票房奇迹，为创作者带来信心。

（3）网络推广。

随着信息时代发展，通过网络连接电脑、手机、平板、电视终端，发展出网站、App、微博、公众号、短视频等诸多推广平台。网络平台的壮大使小型团队、创作个

体有机会以较低的成本创作作品并通过网络公开发表，打造出诸多广受大众喜爱的动画IP，如《东北人都是活雷锋》《火柴人系列》《小破孩系列》《罗小黑战记》等。

（4）电影节推广。

电影节是专业人士进行交流的平台，作品能在电影节放映代表着专业人士对作品的一种认可，国内外各大电影节大多都设置动画展映板块和动画奖项，也有为专业动画作品设立的动画节，如中国国际动漫节、法国昂西国际动画节、渥太华国际动画节、南斯拉夫萨格勒布动画节等。积极参与电影节和动画节活动是认识同行、交流创作心得、掌握专业前沿信息的好时机。

（5）其他渠道。

除了以上渠道外，影视动画的分发推广渠道还包括电梯、地铁、展览，乃至建筑等任何可通过屏幕、全息投影等技术进行公开放映的平台。如辛珏导演的水幕动画电影《庆祝建党百年华诞》在台山市斗山镇播放，吸引乡亲们驻足观看，能激发当地人对家乡文化的自豪感，培养对乡村的归属感（图2-64）。

图2-64　动画电影《庆祝建党百年华诞》　导演：辛珏

第三章
农业文化遗产题材动画短片创作：以《茶小吉》为例

第一节 作品简介

1. 短片信息

主创：涂先智 谭嘉慧

导演/分镜/原画/动画/场景/道具/后期：谭嘉慧

制片/指导老师：涂先智

配音：茶茶、男八兔、球爸

音乐/音效：哎呦文化

创作时间：2022年

时长：6分39秒

作品类别：二维动画

出品：华南农业大学艺术学院

项目支持：广东省教育科学规划项目"艺术专业课程融入乡村振兴社会实践的理论研究与创新实践"（2021GXJK369）

致谢：潮州凤凰单丛茶博物馆　魏琪敏馆长

　　　潮州市潮府工夫茶文化博物馆　方云帆馆长

　　　潮州凤凰传统炭焙茶农　徐华达先生

　　　潮州凤凰单丛茶博物馆茶艺师　黄思敏女士

　　　潮州凤凰单丛茶制作技艺传承人　林伟周先生

　　　潮州工夫茶茶艺非遗传承人　黄安嫚女士

项目成果：教育部第五届社会主义核心价值观优秀动画短片

　　　　　广东省农业农村厅"粤乡印迹"创意设计大赛一等奖

　　　　　全国大学生艺术展演活动广东赛区　二等奖

全国研究生动画作品大赛　优秀奖

全国研究生动画作品大赛　优秀指导教师奖

入围第十届温哥华华语电影节

2. 故事梗概

《茶小吉》是一部以广东省国家级农业文化遗产"广东潮安凤凰单丛茶文化系统"为选题创作的二维动画短片。故事由传统凤凰单丛茶文化的当代传承和鸭屎香茶的民间传说两条叙事线构成，讲述的是一个凤凰村茶农家的孩子小吉从城市回到家乡后因对鸭屎香茶的名字感到好奇，向外婆了解这段民间传说，小吉听后领悟到其中蕴含的道理跟着外公一起劳动种茶的故事。

图3-1　《茶小吉》海报　导演：谭嘉慧

3. 创意说明

《茶小吉》的创意来自团队广东潮州市潮安区凤凰镇的基层调研，通过对凤凰单丛茶的民间故事和当代乡村故事资源的挖掘和改编形成了一个当代茶文化传承的故事，旨在以影视动画创作的形式为凤凰单丛茶文化赋予新的文化内涵，构建传统茶文化的当代传承价值，让青少年明白茶农们朴实无华的外在蕴含着一颗求善求真的心，只有诚实劳动才能收获优质的茶。

第二节　创作背景

茶文化是中国传统文化的重要组成部分，凤凰单丛茶文化是岭南传统文化的重要一

脉,其载体以凤凰单丛茶和潮汕工夫茶为主。凤凰单丛茶属乌龙茶类,是中国乌龙茶的名品,产自广东省潮州市潮安区凤凰山。该区濒临东海,气候温暖湿润,雨水充足,茶树生长于海拔 1000 米以上的山区,终年云雾弥漫,空气湿润,土壤肥沃深厚,含有丰富的有机质和多种微量元素,有利于茶树的发育与形成茶多酚和芳香物质。凤凰山的茶农富有选种种植经验,他们与自然环境和谐相处,历经数十代人创造了传承至今的以凤凰单丛茶种植和加工为特色的茶文化系统,蕴含丰富的传统知识、技术体系和独特的生态文化景观,是不可再生的文化遗产。然而由于时代发展,传统的制茶方法多被搁置,潮州单丛茶制作技艺的传承与发展面临困境[1]。工夫茶艺也在人们的生活中逐渐被淡化,许多年轻人对其文化内涵不甚了解,潮州工夫茶的传承和发展面临极大困难[2]。为保护凤凰单丛茶文化,潮州市政府积极推进非遗申报工作,并取得了骄人成果,"广东潮安凤凰单丛茶文化系统"被列为中国重要农业文化遗产,潮州工夫茶艺入选国家级非物质文化遗产,潮州单丛茶制作技艺入选广东省非物质文化遗产。如果这些文化遗产不能得到有效的活化和创新,不能更好地向年轻一代传承,那么它们终将与我们渐行渐远。基于此,团队师生联合凤凰单丛茶业专家、非遗传承人和当地茶农启动了凤凰单丛茶文化影视动画联合创作项目,希望借此整合乡村文化资源,创新凤凰单丛茶文化的传承路径。《茶小吉》导演谭嘉慧创作过程见图 3-2。

图 3-2 《茶小吉》导演谭嘉慧创作过程

第三节　项目考察

创作团队以凤凰单丛茶文化为研究对象进行了文献考察、实地考察、人物访谈和同类题材影视动画作品考察,期间去过图书馆、书店、动漫博物馆、潮州凤凰单丛茶博物馆、潮府工夫茶文化博物馆、凤凰单丛茶园、凤凰单丛茶叶加工厂,走访了凤凰、乌崠等多

[1] 广东省文化馆. 乌龙茶制作技艺(潮州单丛茶制作技艺). http://www.gd.gov.cn/zjgd/lnwh/fywh/ctjy/content/post_107739.html.

[2] 中国非物质文化遗产网·中国非物质文化遗产数字博物馆. 茶艺(潮州工夫茶艺). https://www.ihchina.cn/project_details/15247.

个茶产地，拜访了多位非遗传承人，搜集了凤凰单丛茶的生产环境、历史资料、民间传说、民俗民风等，参加了华南农业大学"农事训练课程"关于"茶的认知与品鉴"的学习（图3-3），并以影像、摄影、写生、录音、文本等方式做了比较翔实的考察记录。

图3-3　华南农业大学周玲老师为同学们讲授"茶的认知与品鉴"知识

1. 凤凰单丛茶文化文献考察

凤凰单丛茶文化主要以"凤凰单丛"和"潮州工夫茶"为载体，过往学者们从不同角度对此进行了深入的研究：陈香白、陈叔麟的《潮州工夫茶》，郭马风的《潮汕茶话》，曾楚楠、叶汉钟的《潮州工夫茶话》对潮州工夫茶的茶史、茶器、茶艺、茶道、茶叶、茶俗、茶谚、茶谣等内容有系统的研究；叶汉钟、黄柏梓的《凤凰单丛》系统论述了凤凰单丛茶的起源、发展、分布、特征、栽培以及凤凰单丛茶的冲泡等；黄瑞光、桂埔芳的《凤凰单丛》论述了凤凰单丛在天、地、人间发生、发展和演变的过程，图文并茂地讲述了传统凤凰单丛茶的制作技术；邱陶瑞的《中国凤凰茶·茶史·茶事·茶人》通过大量纪实图像详细记载了凤凰茶乡、茶史、茶事、茶人以及茶故事（图3-4）。这些文献为本片的剧本编写提供了重要参考。通过文献调研，团队经讨论决定从凤凰单丛茶中有鲜明特色的"鸭屎香"茶的民间传说故事入手，希望借其大俗大雅的反差为作品增添趣味，也将种植技术、制作技艺、工夫茶艺、品类特征等信息进行整合，开展更进一步的内容创作。

图3-4　部分参考文献

2. 凤凰单丛茶文化实地考察

实地考察是为了弄清楚事物的真相去实地进行直观的、详尽的考察，在考察时要随时对观察到的现象进行分析，对信息进行提炼，以把握研究对象的特点。本项目的实地考察内容主要包括"鸭屎香"的故事、种茶技术、种茶环境、制茶技术、工夫茶技艺、冲茶工具等。在考察过程中，主创团队发现过往文献中记载的一些信息与实地考察的信息存在差异，这主要是因为民间故事大多依赖口口相传，年代久远，难溯真相。因此，团队决定故事内容主要以团队实地考察的信息为依据，结合文献记载，辅以想象加工的创作策略对民间故事进行改编创作，以追求其合理性和当代价值为主（图3-5～图3-10）。

通过实地调研，团队充分感受到潮州凤凰当地的风土人情和茶农的热情，时常到当地茶农家中作客。经过与茶农们一段时间的深度接触后，团队对茶文化有了更深的理解。当地小孩与老人一起喝茶时，小孩即便年幼，手中的茶盖碗尚未拿得稳妥，也仍努力模仿长辈的冲茶技艺，老人即便年迈仍精气神十足，乐观豁达，当地人的一句"来喝茶"背后的含义并非仅仅为了喝茶，而是一种亲密关系的确认和邀约。凤凰单丛茶文化更多地是体现在当地人的日常生活里而非一种奇观式的表演或者仪式化的场景，这与过往我们对茶文化的认知有很大差异，为本片的故事创作带来启示，经讨论，团队决定将故事背景设定得更接地气和日常化，以符合当地茶文化的真实状况。

图 3-5　潮州凤凰单丛茶博物馆 考察

图 3-6　古茶树考察

图 3-7　凤凰茶山环境考察

图 3-8　凤凰考察写生　谭嘉慧 绘

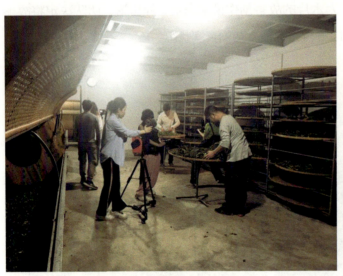

图 3-9　制茶技艺考察

图 3-10　种植技术考察

3. 凤凰单丛茶相关人物访谈

在项目考察过程中，我们采用了人物访谈法进行研究。访谈的对象主要包括凤凰单丛茶领域的专家、非遗传承人、当地茶农（图 3-11～图 3-15）。通过人物访谈，创作团队了解到目前凤凰单丛茶文化的传承和发展面临的困难与阻力，单丛茶制作技艺传承人林伟周先生倡议走生态发展的道路，不过度开垦，保留足够的森林植被，采用生态种植方法，维护自然平衡，才能确保凤凰单丛绿色可持续发展。工夫茶茶艺非遗传承人黄安嫚表示年轻人应承担起传承责任，并躬身投入青少年的茶艺培训和教育中。同时团队

也了解到在乡村振兴逐步推进的过程中，拥有创新思想的新一代年轻茶人逐渐涌现，当地回乡年轻人逐渐增多，他们重视茶文旅开发、新的茶品开发和茶文化的新媒体传播，以新的形式传播茶文化，因此在故事改编中融入了凤凰单丛的生态种植智慧和当代茶农的诚实劳动精神。

图 3-11　访谈单丛茶茶农徐华达（"徐伯"角色的原型）

图 3-12　访谈潮州工夫茶博物馆馆长方云帆

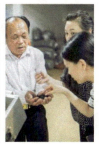
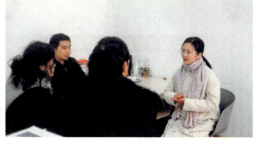

图 3-13　访谈单丛茶制作技艺传承人林伟周　　图 3-14　访谈工夫茶茶艺非遗传承人黄安嫚

图 3-15　茶农徐华达的自媒体视频与访谈文本整理

4. 以茶文化为主题的同类题材动画作品考察

我国现有的以茶文化为题材的影视动画作品并不多，比较有代表性有 2012 年王加世导演的系列动画《乌龙小子》和 2017 年王微导演的动画电影《阿唐奇遇》。《乌龙小子》（图 3-16）由福建省时代华奥动漫有限公司、上海电影制片厂、海峡两岸茶叶交流协会联合摄制，影片共 78 集，包含"喊茶之旅""斗茶之旅""海丝之旅"三个系列，作品

以福建千年茶文化为背景讲述了乌龙小子为救云顶茶园带领茶精灵与小伙伴前往各名茶产地寻找21粒神茶茶籽，并在福天仙翁的指引下把象征和平、友谊的中国茶以及"俭、清、静、和"的茶文化精神传播到世界各地的故事，影片生动、幽默、诙谐、惊险，使青少年能在观影过程中了解茶文化和海峡两岸文化，感悟开拓创新的海洋文明和自强不息的闽商精神。

《阿唐奇遇》（图3-17）由追光动画出品，讲述了一个在南方城市一间茶叶店中的陶瓷茶宠阿唐为了让自己在浇茶后变美与机器人小来探索未来的历险故事。为了实现影片中南方城市、游乐场、冒险地等环境的真实感、梦幻感和神秘感，幕后团队前往厦门、德化、宜兴多地进行实地采风，收集了大量实景素材，开发了一个植被系统，呈现了秀美迤逦的闽南风光、古香古色的传统茶叶店等场景。

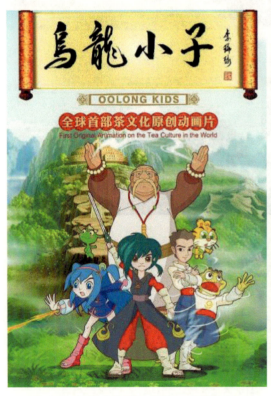

图3-16 《乌龙小子》 导演：王加世 2012　　　图3-17 《阿唐奇遇》 导演：王微 2017

除了电视动画和电影动画之外，以茶文化为主题的新媒体动画在抖音、快手等短视频平台也逐渐涌现，比较有代表性的如《浮游小生》《陆小雨》等动画短视频，这些作品多通过网络媒体、移动媒体进行传播。

由农业农村部农村社会事业促进司、中国农学会科普处牵头，光明网参与制作的中国重要农业文化遗产系列科普微动漫选取了云南普洱古茶园与茶文化系统（图3-18）、福建福州茉莉花种植与茶文化系统（图3-19）等中国重要农业文化遗产，通过系列科普动画展示文化遗产的农业物种、传统农业生产技艺、乡土文化传统和农业生态景观，作品由4个动漫角色引导以游历的形式进行表达，具有一定的教育意义。

 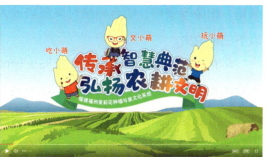

图 3-18　云南普洱古茶园与茶文化系统　　　图 3-19　福建福州茉莉花种植与茶文化系统

整体而言，目前茶文化题材的影视动画故事以虚构的冒险故事、神话故事或科普故事为主，内容多体现对文化历史的挖掘和知识性普及，基于当代乡村社会现实的叙事比较少，以凤凰单丛茶文化为题材的动画作品更为鲜见。

经过前期项目考察，项目组多次讨论，一个以茶农家的孩子小吉为引导的鸭屎香故事的创作思路也逐渐浮现出来。这将是一个改编自民间传说，融合当代乡村发展时代背景的故事，试图通过动画短片创作展现凤凰单丛茶的生态理念和茶农精神。《茶小吉》的创作思路见图 3-20。

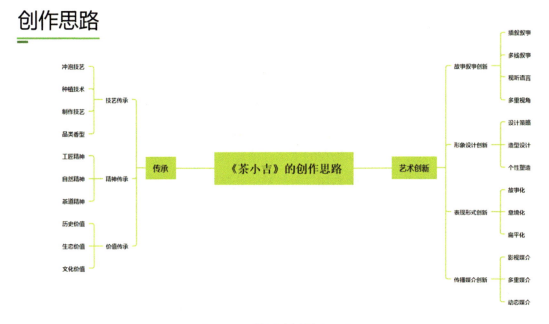

图 3-20　《茶小吉》的创作思路

第四节　前期设计

1. 故事创作

（1）故事原型。

鸭屎香是一种大乌叶单丛茶，关于鸭屎香的传说可谓众说纷纭，根据各种传说、文献、

书籍、影像等资料，结合导演对凤凰当地人的采访资料，鸭屎香来历的民间传说大体有以下三种说法。

一是"泥土说"。鸭屎香最广为人知的民间趣闻是"鸭屎土"之说：很久以前，由乌岽山引进了一种茶，它被种在一种名为"鸭屎土"的土壤中，由于它产出的茶很香，当有人问到这种茶的名字时，种植该茶树的茶农回答说它就叫鸭屎香。关于"鸭屎土"也有两种说法：一说是一种富含矿物质的白垩类黄壤土，另一说是用鸭屎发酵而成的肥料，民间说法不一。

二是"形状说"。根据黄瑞光、桂埔芳所著的《凤凰单丛》描述：该茶树叶形椭圆，叶幅大，芽叶硕壮，叶色深绿；采用传统手工制茶方法，难以紧卷成条，成茶外形犹如一坨坨鸭屎，故名鸭屎香。

三是"贱名说"。《凤凰单丛》中还提到另一种说法：传说有一棵茶树散落荒野，后被茶农意外发现。初时茶农未曾在意，采得鲜叶回去制茶，冲泡后香气浓郁，回甘不绝，确是真正好茶。乡亲们都听说这家得了好茶，便问茶农这是什么茶，茶农怕被别人抢先挖走，就起个贱名，谎称："这茶就算是香，也就是个鸭屎香。"以上起个贱名，为的就是保密，不让外人注意。

（2）改编策略。

动画短片《茶小吉》的主要目标受众是青少年，其改编原则是趣味性、时代性和教育意义。故事主要融合鸭屎香趣闻并进行改编和内容扩充，结合当下乡村发展时代背景虚构了一个8岁的茶农家的孩子"小吉"人物和她的家庭，包括她的外公（公公）和外婆（花婆婆）。这是一个在城里长大的茶农家的孩子小吉回到家乡后对茶充满好奇并探索茶文化的故事。为了体现当地茶农的生态种植理念，在故事中加入了施鸭屎有机肥的情节；为了增强趣味性，故事中增加了香气精灵让气味显现，与人物互动；为了实现对凤凰单丛茶文化的传播，改编时保留了"凤凰"地理标识，外公人物以当地茶农"徐伯"为原型，冲茶技艺、种植技艺、冲茶器皿也尽可能保留和还原当地习俗。

改编后主要故事内容如下。

一日，公公和花婆婆在家里喝着茶，刚从城里回家的小孙女小吉一早进了茶山到了中午还没回来，花婆婆对此表示担心。阿公让花婆婆冲茶，然后自己进茶山寻找小吉。

这时的小吉正在茶山中追赶蝴蝶，茶的香气吸引了她，她顺着香气精灵回到家，发现原来香气是从花婆婆泡的茶汤中散发出来的。小吉好奇地看着花婆婆烹茶泡茶，学着婆婆一样品茶，并问花婆婆这是什么茶，花婆婆说这是鸭屎香。小吉感到不可思议，为什么这么好喝的茶居然有着这样奇怪的名字呢，于是花婆婆向她讲述了一段关于鸭屎香的传说故事。

"在很久很久以前，有个茶农为了种出最好、最健康的茶苦思冥想，后来他看到茶叶形如鸭脚受到启发，把茶树种在了'鸭屎土'里，终于在他的悉心照料下种出了优质的茶叶，

泡出的茶特别的香而成为远近闻名的鸭屎香茶。"

花婆婆讲完故事却发现小吉已不见人影,原来小吉早已上了茶山,捧着鸭屎土帮阿公施肥劳动去了,但一不留神摔了个趔趄……

（3）叙事策略。

《茶小吉》的叙事采用了插叙叙事和双线叙事策略。

插叙是指在叙述中心事件的过程中为了帮助展开情节或刻画人物,暂时中断叙述线索,插入一段与主要情节相关的回忆或故事的叙述方法。本片中关于鸭屎香的传说采用了插叙手法,小吉对鸭屎香的名字充满好奇,借花婆婆的回答引出鸭屎香的民间故事,从而通过这个传说塑造出茶农不怕脏、不怕累、坚持创新的精神。

双线叙事是指在故事创作中设置两条线索,分叙两件事情或者一件事情的两个方面,彼此映照、对比、交叉、重合,从而更好地传情达意的叙事方法。双线叙事可以拓展事件的时空跨度和多重价值,使故事更加充实多彩。本片采用了小吉回乡探索茶文化的故事和鸭屎香的民间传说故事双线包容叙事,民间故事包含在小吉回乡探索茶文化的故事中。同时短片也采用了明、暗双线叙事,明线是讲鸭屎香的传说故事,暗线是讲茶农的生态种植理念。

2. 分镜剧本（图3-21）

3. 角色设计

（1）小吉角色设计。

片中小吉是一名刚上三年级的小学生,天真善良,活泼开朗,元气满满,有时也会贪玩,淘气,热爱大自然,喜欢跟花草林木、鸟兽虫鱼打交道,能够看到大自然中肉眼不可见的香气精灵。小吉虽然是出身于茶农家的孩子,但自小跟随父母到城里上学,对凤凰单丛茶的认识不深,偶尔回村里看望外公和外婆时才有了了解茶的机会。因此角色的年龄设定为8岁,让受众产生角色代入感。造型设计上考虑将角色神话化,如有一头橙色短发,

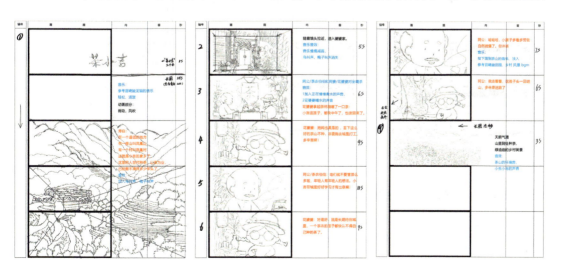

分镜剧本详细
内容见二维码

图3-21 《茶小吉》分镜剧本（部分）

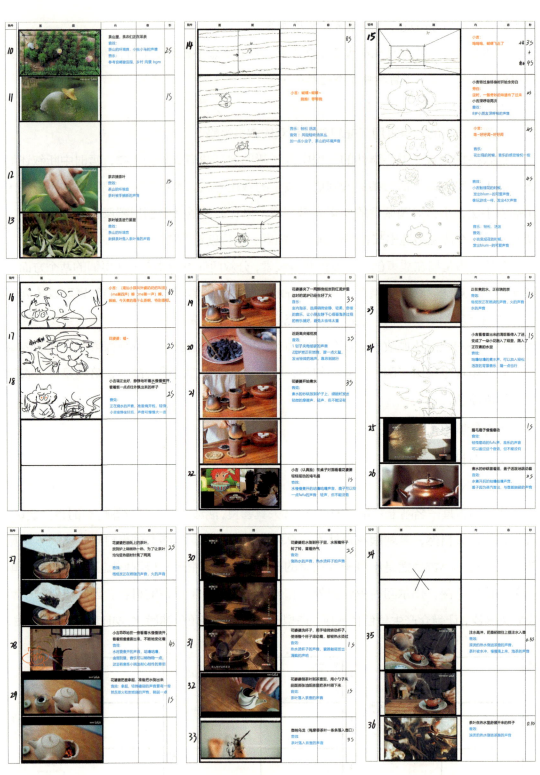

续图 3-21

两只温顺的小耳朵。角色的色彩以橙色和明黄色为基调，一是为了表现角色的朝气和活力，二是考虑把茶汤的颜色用在小吉的角色上，暗示小吉凤凰单丛茶化身的身份。小吉角色方案见图 3-22～图 3-24。

图 3-22　小吉角色方案　第一稿　　　　　　　图 3-23　小吉角色方案　第二稿

图 3-24　小吉角色方案最终手稿

即便是一部二维动画，角色设计也需要考虑立体空间维度的表达。但现实情况往往是当角色在动画阶段实现的时候才会想到在三维空间中运动的可行性。小吉角色在前面的两个方案中主要考虑了角色的形式感和设计感，导演在尝试了第一条小短片"花婆婆和小吉"之后进行角色矫正，主要是对角色在三维空间中的动态进行了细化和深入设计，其肢体设计也加以完善，以扩大其运动范围，加强角色的表现力。

（2）花婆婆和公公角色设计。

片中花婆婆角色设定是当地一名手艺人，对种花和做茶有着独到的心得，性格积极乐观，对小吉虽然严厉，但又不乏慈爱，年龄设定为60岁。公公角色设定为一位老茶农，心系种茶事业，重视年轻人的想法，年龄设定为60岁。公公和花婆婆角色设计手稿见图3-25。公公和花婆婆角色设计终稿见图3-26。

图 3-25　公公和花婆婆角色设计手稿

图 3-26　公公和花婆婆角色设计终稿

（3）香气精灵角色设计。

对于那些在现实中无法看到的茶香，动画具有更灵活的表现力，可借由具象化的角色表达出来。为了增添作品的感染力，使无形的香气变得有形可见，本片将茶的香气设定为一个精灵角色，这样就有了一些香气精灵角色（图 3-27）。

图 3-27　香气精灵角色短片截图

4. 场景设计

影视动画创作中另一个重要的设定环节就是场景设计。场景设计是动画作品中隐形的角色，他们是作品信息的传递者。本片的故事既有现实场景，又有传说故事场景，为了使作品具有更强的代入感，以激发观众对地方茶文化的认同，场景设计主要依据实地考察资料进行艺术加工完成。

片中的主要场景有茶山、茶园、小吉的家等，其中凤凰村茶山和茶园场景主要以凤凰镇的茶园实景为依据加工设计，小吉家的场景主要以茶农家的实景为依据加工设计，烹茶道具也主要依据前期的实地考察和采集的图像资料进行加工。实景与《茶小吉》中对应的场景见图3-28～图3-31。

图 3-28　凤凰山茶园和《茶小吉》凤凰村场景

图 3-29　茶农徐伯冲茶场景和《茶小吉》公公喝茶场景

图 3-30　茶农徐伯家场景和《茶小吉》小吉家场景

图 3-31 当地传统烹茶器皿和《茶小吉》花婆婆烹茶场景

场景具有时空叙事的功能。片中花婆婆讲述鸭屎香的传说时有一个茶农种茶的场景，影片对这个场景做了意境化的处理，画面中采用了留白手法，让人如入梦境，引人遐想，旨在帮助观众进行时空转换进入花婆婆讲述的故事中。但最后小吉进入场景后，观众又切回现实，恍然大悟，原来很久很久以前的那位茶农伯伯正是小吉的公公，意在指涉当代茶农仍如很久很久以前开发鸭屎土种茶的茶农一样，他们诚实劳动，勤恳耕耘茶山。这也是茶农精神的一种历史传承。传说中的茶农开垦鸭屎土培育茶树的情景与小吉帮阿公种植茶树的场景见图 3-32。

图 3-32　传说中的茶农开垦鸭屎土培育茶树的情景与小吉帮阿公种植茶树的场景

第五节　中期制作

1. 制作技术探索

制作技术的运用对于影视动画短片创作的顺利执行非常重要。《茶小吉》的创作过程经历了一个表现形式的探索时期，期间尝试了多种表现手法，如毛毡造型、翻页动画、新媒体竖屏动画以及水彩绘画等，最终选择了采用水彩手绘加二维软件绘制来完成作品的制作（图3-33）。

毛毡材料实验

翻页动画实验

新媒体竖屏动画实验

《花婆婆和小吉》实验动画短片

图3-33　制作技术实验

2. 艺术风格探索

为了顺应时代发展，适应影视媒介、手机移动媒体的传播，本片采用扁平化二维动画风格进行绘制。这种风格画面简洁明了、色彩明亮、形态清晰、辨识度高，符合青少年受众的喜好（图3-34）。

3. 原画绘制

原画设计是绘制动画前的重要部分，主要任务是根据分镜头剧本将各镜头中的动作拆分成一个一个的小动作，每个动作设计出一个草图，然后清线上色，完成完整连贯的动作。图3-35为小吉在茶园里追逐蝴蝶的原画绘制。

(a) 手绘风格探索

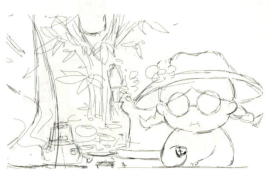

(b) 二维软件绘制

图 3-34　风格探索

图 3-35　小吉在茶园里追逐蝴蝶原画绘制

花婆婆烹茶动作原型来自潮州凤凰单丛茶博物馆茶艺师的烹茶技艺的演示，整个烹茶过程通过视频先行拍摄记录，将关键动作抽取出来后进行原画绘制，然后在软件中勾线上色并完成动画制作。动态细节有利于帮助观众认知烹茶过程。由于影片中运镜与景

别的处理与实拍存在差异，在动画绘制过程中需要对素材进行动态的空间转换处理。作为一位茶人的精益求精与作为一位动画人的精益求精是一样的，好的作品都需要追求极致的工匠精神来完成。参考茶艺师动作完成花婆婆的烹茶动作序列帧见图3-36。

图3-36　参考茶艺师动作完成花婆婆的烹茶动作序列帧

第六节　后期合成

1. 音乐音效处理

动画的声音能够烘托氛围、塑造人物，引领观众进入动画作品所呈现的艺术世界。本片的声音包括角色配音和音效。

（1）角色配音。

角色的声音具有塑造人物个性、表达情感和推动剧情发展的作用，反映了导演、编剧、演员对角色的创作构想和对影片的整体构思。选择配音演员时也需要考虑与角色的个性特征是否契合。本片从配音演员的音色、对台词的情感表达能力等方面进行考量。

《茶小吉》中共有3个角色，小吉、花婆婆和公公分别需要进行对白配音，另外旁白部分也需要配音。导演在配音前认真向配音导演说戏，探讨了动画中的台词文本，配音导演根据材料寻找适合的配音演员，每个动画角色的配音演员名单有3～5个，经过试音录制和筛选，最后确定了小吉、花婆婆、公公和旁白的配音演员名单，开始进行角色配音的台词录制。

小吉的声音为8～10岁小女孩的音色，说话喜欢使用叠词，感情细腻，害羞，遇事慌张，但并非一惊一乍的冲动，整体性格活泼好动。

花婆婆的声音为60岁左右老奶奶的音色，说话语速节奏偏快，情感张力强，语气带

着一点严厉，但所说的话也带着对家庭、家人满满的爱意。

公公与花婆婆是一对夫妻，为了更好地呈现两人的关系，最终确定了一位具有慈爱声线的配音演员球爸为阿公进行台词配音。

（2）音效。

动画中的音效具有带动画面节奏、渲染环境气氛、丰富画面内涵、推动情节发展、增添艺术感染力的作用，在《茶小吉》中关于音效的设计有如下考量。

室外的环境音效：在动画开篇茶山显露的部分，画面云雾缭绕，山清水秀，此时配以大自然的音效以及小鸟、小虫、鸭子的叫声以增添乡村茶农人家的生活气息，鸭子的叫声起到引导鸭屎香情节的作用。

室内的环境音效：动画中烹茶的部分，茶叶、火候、水质与器皿质感以及道具之间的关系通过一系列音效表现。如煮水时水温处于不同阶段的音效，炭在泥炉中燃烧的音效，盛水后的砂铫[1]与泥炉边缘磕碰的音效，水煮开后壶盖在壶口上跳动的音效，茶叶落入茶壶的音效，茶叶在水中翻滚的音效等。

人物的动作音效：为了增强动画中人物动作的真实性，需要为这些动作配以动作音效。如人在使用钳子夹橄榄碳的音效，轻微摇动鹅毛扇的音效，使用热水烫杯子的音效，洗杯时杯子之间轻微触碰的音效，把热水倒进茶壶的音效，壶盖轻刮茶沫发出的声音音效，人在喝茶时的音效等。

渲染气氛的音效：为了营造轻松、有趣的气氛，片中配一些非自然发声的音效以渲染气氛，如小吉得知茶叶名为鸭屎香后，因对香气和鸭屎两个事物的之间认知产生较大的心理落差产生惊讶、困惑、怀疑的情感变化，导演选择配以一个幽默、调侃的音效来烘托气氛；在花婆婆讲述鸭屎香茶树故事时，根据台词内容和画面内容，在提到茶树的名字即鸭屎茶时，配以一个风铃演奏的音效，呈现一种茶树闪亮登场的艺术效果。

2. 视频编辑处理

影片的视频编辑部分采用动画创作者常用的 Photoshop 和 Premiere 软件完成。将前期完成的镜头分别导入软件进行声音和视频的剪辑与合成，配以片头、片尾、字幕，最后进行视频输出，完成全片的创作。《茶小吉》的非线性编辑见图 3-37。

在视频编辑环节需要特别关注的是整部影片色彩基调的统一处理、音画关系处理以及镜头转场的处理应符合整部影片的叙事节奏。同时也需要注意的是为了让影片具有国际传播的可能性，影片最后加配了英文字幕。《茶小吉》视频缩略图见图 3-38。

[1] 砂铫，潮州工夫茶茶具中的煮水之器，俗名茶锅仔，雅名"玉书煨"。砂铫提梁轻巧，常有壶盖，水一开，小盖子会自动掀动，发出一阵阵的响声。

第三章 农业文化遗产题材动画短片创作：以《茶小吉》为例

图 3-37 《茶小吉》的非线性编辑

图 3-38 《茶小吉》视频缩略图

第七节 创作总结

以国家级农业文化遗产"广东凤凰单丛茶文化系统"为选题的影视动画创作，除了茶文化的保护、传承之外，更重要的是对传统文化精神内核的挖掘与创新，以丰富的文化内涵，使更多人感受到当代凤凰单丛茶文化的历史价值、生态价值和精神价值。在创作前期，我们对凤凰单丛茶不甚了解，但随着项目的开展和深化，慢慢地与当地茶农建立了深厚的友情，对茶文化的情感也越来越浓烈，同时也感受到为乡村文化做一点努力是这个时代赋予我们的一种责任。

项目进展不如预期顺利，多次考察计划和创作进程延迟导致创作周期延长。加上方言不通，与当地人交流存在一定的困难。但凤凰人对团队的支持配合仍然让人感动，我们在茶农身上获得的远比茶农为我们付出的要多，一群原本互不相识的人因为振兴凤凰单丛茶文化而走到一起，相互学习，互相影响，这真是一件奇妙的事情。

动画是一门遗憾的艺术。作品完成后，我们感到自己还有很多不足，缺乏创作经验、中后期时间不足导致画面细节表现有所欠缺，动作的流畅度不够，口型还没有很好地对上对白，原定方案中"潮州工夫茶二十一式"的内容也做了删减，也许这也成为将来我们持续创作的理由。

第四章
农产品题材动画短片创作：以《小米粒的梦想》为例

第一节 作品简介

1. 短片信息

主创：涂先智 吴惠思

导演：吴惠思

制片 / 指导老师：涂先智

创作时间：2020 年

时长：3 分 26 秒

出品：华南农业大学艺术学院

致谢：农财网华南农业大学校外实践教学基地

　　　华南农业大学增城教学实践基地

　　　华南农业博物馆

作品成果：2020 南京当代动画艺术文献展 入围并参展

　　　　　2020 温哥华华语电影节最佳动画创意奖

　　　　　2021 德国柏林 KUKI 短片电影节 入围并参展

2. 故事梗概

米粒虽小，但关系到人民的温饱，小小的米粒也有大大的梦想。《小米粒的梦想》讲述的是一颗想成为米饭被人吃掉的优质小米粒在追逐梦想时不断战胜困难，永不放弃，最终实现梦想的故事。小米粒其实代表着每一个为梦想奋斗的平凡人，他们只有不懈努力，在追逐梦想的道路上永不言弃，才能迎来成功。

3. 创意说明

《小米粒的梦想》短片创意来自对广东兴宁农产品"米"形象的构建的思考，作品

试图通过一个小米粒追逐梦想的故事传播一种坚持梦想、永不言败、甘于奉献、爱国敬业、朴实友善、振兴乡村的精神。片中的小米粒的梦想是成为优质的米饭，她虽然力量弱小，但通过努力拼搏，终于实现梦想，成为大家碗里香喷喷的米饭。《小米粒的梦想》海报见图4-1。

图4-1　《小米粒的梦想》海报　　导演：吴惠思

第二节　创作背景

随着全球数字经济高速发展，消费者对农产品的消费方式和消费渠道发生重要变化，年轻一代消费理念从功能性消费、实体性消费向文化性消费、数字化消费转型。农产品形象是输出产品文化价值、建立消费者情感连接的重要渠道，面对新的消费语境和消费升级大背景，农产品应更新发展理念提出适应性的创新设计方案。动画是一门有着广泛年轻受众的艺术，动画产业经多年发展培养了大批具有动漫审美诉求的消费者，其受众群体特征与新的农产品消费群体特征之间存在比较多的重合点，在目前农产品的整体形象亟须更新提升、渠道营销向内容营销转型的背景下，农产品题材的动画作品具有更广阔的创意空间。那么如何通过影视动画构建农产品形象、为农产品赋能呢？

《小米粒的梦想》的创作契机始于2019年团队受邀参加第十届广东现代农业博览会，在会展期间对广东兴宁丝苗米有了初步的了解，并对米这一重要的基础农产品产生了创作兴趣。米是人类的主要粮食，米粒虽然小，但关系到全球几十亿人的温饱。如今我们处在一个物质丰富的时代，米的当代意义和价值由我们自己来构建和书写，米的精神需要我们以自己的方式去弘扬。因此，我们联合校外实践教学基地设立了《小米粒的梦想》

影视动画创作项目，试着从农产品米入手，以动画短片的形式构建一种当代小米粒精神，一种出身平凡但不懈努力、甘于奉献、勇敢追求的米农精神。《小米粒的梦想》剧照见图 4-2。

图 4-2 《小米粒的梦想》剧照

第三节 项目考察

1. 产品动画考察

产品动画又称产业动画，产品动画的主要功能是为产品进行宣传推广，常见的产品动画有产品形象动画、产品展示动画和产品叙事动画等。

产品形象动画是指为了塑造品牌形象而创作的动画，如京东推出的以其品牌形象京东狗 Joy 为主角的动画短片《Joy 与锦鲤》（图 4-3）、《Joy 与鹭》（图 4-4），通过短片传递京东的品牌理念与价值，三只松鼠品牌以其品牌形象 IP 的角色为主角创作了动画电影《三只松鼠》（图 4-5），以建立品牌与消费者之间的情感连接，构建其品牌的价值观。

图 4-3 《Joy 与锦鲤》　　　图 4-4 《Joy 与鹭》　　　图 4-5 《三只松鼠》
导演：王铮　　　　　　　导演：Kyra、Constantin　　导演：李竹

产品展示动画是指为了呈现产品的功能特点、结构原理以动画的形式进行艺术化展示的动画。这类动画以更好地展示介绍产品为目标，不仅仅只是对产品的外观再现，还包括产品内部结构、功能和工作原理等信息。随着数字媒体技术的发展，产品动画能运用 3D 技术以写实的方式进行再现和再创造。写实是对已经开发出来的产品的功能、外观和内部结构进行如实还原，再创造则是为作品赋予新的形式美学，这可以体现为一种假定美、风格美和超越时空界限的视觉美。产品展示动画示例见图 4-6 和图 4-7。

图 4-6　以线框网格展示产品的功能和内部结构　　图 4-7　《虚拟农业博物馆》　作者：李智威、周惠强

产品叙事动画是指以产品为主要内容进行叙事的动画，有些是以产品造型为原型创造角色进行叙事，如以乐高积木为角色创作的动画电影《乐高大电影》、《乐高蝙蝠侠》（图 4-8）等，有些则脱离产品本身的造型针对产品的使用方法或者产品的核心价值创作故事，向观众输出产品核心价值，为产品赋予一定的文化内涵，如以手指滑板为内容创作的《翼空之巅》（图 4-9）系列动画，以悠悠球产品为内容创作的《超速 YOYO》、《火力少年王》（图 4-10）系列动画。

图 4-8　《乐高蝙蝠侠》　　　　图 4-9　《翼空之巅》　　　　图 4-10　《火力少年王 5》
导演：克里斯·麦凯　　　　　导演：曹东波　　　　　　　作者：韩峰

2. 以农产品为题材的动画考察

农产品是指由农业生产所带来的植物、动物、微生物及其产品，包括种植业产品（如

粮油作物、毛茶、食用菌、瓜、果、蔬菜、花卉、苗木、药材等）、养殖业产品（如牲畜、禽、兽、昆虫、爬虫、两栖动物、水产品以及其他产品等）。加工农产品则更为广泛，包括以上初级农产品的次级加工产品。

采用农产品题材进行创作的影视动画作品多种多样，比较有代表性的有以种植类产品为题材的动画；如《天穗之咲稻姬》、《三只松鼠》、《请吃小红豆吧》、《橡果》（Acorn）、《土豆侠》等；以养殖类产品为题材的动画，如《小鸡快跑》《小羊肖恩》《小猪佩奇》等；以微生物为题材的动画，如《萌菌物语》；以农事生活学习方面的动画作品，如《银之匙》《农林》等。

这些作品有些作为一种产品营销策略进行的创作，如《三只松鼠之松鼠小镇》（图4-11）直接采用了三只松鼠品牌的形象IP角色讲述了小酷、小美、小健从森林来到松鼠小镇参与小镇建设的故事。有些作品利用产品特点结合当代社会生活创造出具有娱乐性的作品，形成新的文化IP品牌，如《请吃红小豆吧》（图4-12）是一个以红豆为主角的动画系列短片，讲述的是一颗梦想着被吃掉的红豆在各种红豆冰沙、抹茶红豆蛋糕、红豆珍珠奶茶、豆沙包里的有趣生活，向观众展示一颗红豆的悲喜人生。作者以独特的视角从休闲食品中挖掘出红豆的有趣故事，塑造出红豆（红小豆）、珍珠（李建勋）、枸杞（赵建国）等一个个有趣的灵魂，随着作品的广泛传播逐渐形成新的文化IP。动画系列作品《美食大冒险》（图4-13）是一个以美食为主角的励志故事，作品以包子、馒头、油条、烧饼、花卷、饺子、寿司、披萨等为主要角色，讲述了食物们跨越七大洲、四大洋修补传说女娲记录食物世界的圣典《女娲食谱》的热血故事，兼具娱乐性和教育性。

图4-11 《三只松鼠之松鼠小镇》　　图4-12 《请吃红小豆吧》　　图4-13 《美食大冒险》
导演：张羲　　　　　　　　　　导演：林春柳　　　　　　　导演：孙海鹏、周钟敏、汪永明

有些作品依托农产品以影视动画的形式进行农业科普，如根据日本漫画家石川雅之同名漫画改编，由矢野雄一郎导演的电视动画系列作品《萌菌物语》，讲述了具有肉眼看见"菌"能力的少年泽木直保和青梅竹马结城萤进入农业大学所发生一连串的趣事，

介绍了许多跟农业微生物相关的知识（图4-14）。《天穗之咲稻姬》是一款模拟水稻种植经营的动画游戏作品，作品中玩家扮演一位丰收女神在"日志惠岛"上通过种植水稻解决粮食问题，种植过程包括耕土、播种、插秧、收割、脱谷、碾米等步骤，还通过设置虫害和水稻疾病等难关提升游戏难度，真实性非常高（图4-15）。这也使得游戏发布后玩家们掀起一股种田学习之风，农林官网成为找寻游戏攻略之处，甚至有网友调侃"为了玩个游戏最后却学会了种田"。

图4-14 《萌菌物语》 导演：矢野雄一郎　　图4-15《天穗之咲稻姬》 Edelweiss 开发

还有些作品巧妙利用农产品的形态特点、种植养殖特点创作寓言叙事，富含哲理，引人深思。如定格动画电影《小鸡快跑》（图4-16），讲述的是养鸡场的一群小鸡不甘心被做成鸡肉馅饼，不甘心过每天关在鸡圈里下蛋的奴隶般的生活，在其中一只母鸡金姐的带领下奋力逃出养鸡场的故事，观众从小鸡的身上看到了一种不屈的精神。《橡果》（图4-17）是一条以橡果为主角的动画短片。作品讲述了一颗小橡果胸怀成为一株大橡树的理想，它不与同类争抢希望渺茫的一小块阳光丘地，而是愤然起身，自己制造了一个土丘，最终破土而出成为一颗小树苗的故事，作品从微观视角引出人生哲理，充满创意。《动物农场》（图4-18）是一部根据乔治·奥威尔的农民小说改编的动画电影。讲述了

图4-16 《小鸡快跑》　　图4-17 《橡果》　　图4-18 《动物农场》
导演：尼克·帕克、彼得·洛伊德　　导演：玛德琳·莎拉芬　　导演：Joy Batchelor、John Halas

农场里的牲畜反抗人类剥削开启了一场"动物主义"革命，而最终自己变成和人类一样的牲畜剥削者的故事，作品以童话寓言的形式为人类敲响警钟。

3. 以大米产品为题材的同类动画考察

本项目旨在以农产品米为载体构建一种精神形象，以此来激励像米粒一样平凡的人勇敢追求自己的梦想。经考察，以大米产品为题材的影视动画作品屈指可数，代表性的作品有日本电视动画《爱米–We Love Rice》。讲述的是5位日本大米拟人化角色组成"爱米"男团在谷粒稻穗学园举办展现自身美味的演唱会的故事，角色名字日之光、笹锦、秋田小町、笑丸、一见钟情正是以大米名称命名的，其创作的目的是希望通过以米为角色的动画作品让人们了解每种米的优点，从而促进米产品销售（图4-19）。还有一部作品是台湾动画游戏《东津萌米》，这是一款具有故事模式和种植模式的休闲经营类游戏，作品将大米品种"高雄145号"设计为小女孩角色，并把稻米的成长过程拟人化为女孩的成长，同样也是采用融娱乐、教育和营销为一体的产品动画策略，通过动画游戏作品吸引年轻受众购买米产品以带动地方经济发展（图4-20）。这些作品注重娱乐性和教育意义，取得了比较好的产品传播效果，为我们的创作提供一定的借鉴经验，但还没有意图构建小米精神的动画作品。

图4-19 《爱米–We Love Rice》 导演：堀内隆　　图4-20《东津萌米》 开发：Storia、Narrato

3. 大米农产品的前期考察

为了更进一步了解大米农产品，团队先后前往广州增城、广东兴宁、华南农业博物馆、

广州世界农业博览会考察，对谷粒结构、大米的种植、生产加工、形态特征、口味质感等方面进行了考察（图4-21～图4-26）。

图4-21　广东兴宁丝苗米稻田考察　　　　图4-22　丝苗米包装上展示了米的种植过程

图4-23　广东兴宁丝苗米形态考察　　　　图4-24　丝苗米米饭的味道、气味、形态、颜色考察

图4-25　增城教学实践基地考察：罗锡文院士授课　　图4-26　华南农业博物馆："千粒穗"水稻标本

考察过程中，团队发现大米从谷粒选育，通过种植、生产，到最后烹煮成米饭，其形态经过稻种、稻苗、水稻、麦穗、谷粒、大米、米饭多次造型变换，造型变化比较大，不便于进行稳定的、易识别的角色形象塑造；加上课程的创作时间有限，最终没有选择将水稻的种植过程动画化的创作方案，而将创作重点放在谷粒脱壳后的大米的形象塑造上，以米粒如何成为优质米饭这个过程作为叙事的重点。

第四节　前期设计

1. 故事创作

最初的剧本是围绕小米粒与主人之间发生的故事展开的，但后来在剧本讨论修订过程中发现这样的故事分散了观众对主角小米粒的注意力，而短片时长较短，不允许剧情过于拖沓复杂，因此调整了叙事策略，聚焦小米粒角色形象的塑造，取消了小米粒主人的戏份。后来也证明在短片中采用简练的叙事策略能够尽可能聚焦角色，清晰地传达出作品的寓意。《小米粒的梦想》剧本见图4-27。

图4-27　《小米粒的梦想》剧本（部分）

故事情节设计的流程是先确定好叙事框架，再补充故事的细节，然后设定好小米粒的目标，小米粒的梦想是变成美味的米饭被主人吃掉，这部分在短片的开头便交待清晰了，以便给观众设计一个期待，接下来是制造矛盾冲突，且逐级提升，小米粒发现主人正要舀米煮饭，她冲过去想跑进米杯，但是怎么也跑不快，于是小米粒开始锻炼身体，在锻炼的过程中小米粒再次遭遇挫折，但一想起自己的梦想，她便打起精神坚持训练，日复一日，最终抓住了机会，情节推向高潮，小米粒成功踏进了主人舀米的米杯，成为了香喷喷的米饭。

2. 分镜头设计

分镜头设计是将文字进行视听语言的转译，这基本上确定了整部影片的镜头运用、

场面调度、角色表演、场景气氛、对白音效和特效处理等设计方案，使人能清晰看到影片整体的叙事风格和叙事节奏。准确地理解剧本、充分进行前期调研有助于将文字剧本转换成视觉和听觉的表达，使其以镜头画面的形式呈现出来。在设计镜头时，我们需要把握镜头的运用和镜头的前后逻辑，分配好剧本每个情节的镜头和时间，做到节奏紧凑，不拖沓，不枯燥。在设计镜头时需要考虑到镜头运动、景别设计与画面的构图和人物调度的关系，绘制时尽量把画面中的人物和场景信息充分表现出来，一方面可以预演最终效果，另一方面在中期制作环节能为场景、角色和动作绘制提供参照。

绘制完分镜头后可以多做几轮讨论和检测，以检查剧本是否准确地表达了作品的构想。分镜头创作期间我们也采纳了一些细节表现的建议，比如在小米粒幻想着被吃掉时表情的表现不够充分，意思传达不到位，因此在分镜头上调整了特写镜头，增强了表情细节。有些镜头即便删除也不会影响观众对作品的理解，因此对镜头进行了精简，使故事更紧凑。《小米粒的梦想》分镜头剧本见图4-28。

图4-28 《小米粒的梦想》的分镜头剧本（部分）

续图 4-28

续图 4-28

分镜头设计多花些时间进行优化能提前排除在中期制作环节可能出现的问题，不恰当的分镜头设计会导致制作周期冗长，修改难度增加，镜头设计不当或者动作设计不到位会影响信息的有效传达，导致观众接受的信息与导演想要表达的信息之间存在误差。

3. 角色设计

常见的农产品拟人化角色设计策略有两种：一种以产品的外观为参照进行设计，如动画电影《土豆侠》、《美食大冒险之英雄烩》（图 4-29），基于不同角色的个性在身体造型、服饰道具、动作形态等方面进行了拟人化设计；另一种是以角色的人格化特征为基础辅以一定的产品特征进行设计，如《爱米 –We Love Rice》、《东津萌米》（图 4-30）便是通过人格化设定，赋予其人的外型，通过角色姓名、角色身上的标识、角色的成长经历等设计产品的辨识特征。因此，设计师需要通过考察进行设计元素的挖掘，找到适合剧情的设计方案。

图 4-29 《美食大冒险之英雄烩》中包强角色设计（图片来源：网络）

图 4-30 《东津萌米》中稻姬角色设计

小米粒是该短片的主要角色，角色设计包括角色的外观造型、表情动态以及个性特征的设计。首先是角色整体形态的考量，团队对市场上常见的米的外观造型进行了考察，经观察发现大米在头部有个比较明显的凹型，这是谷粒脱壳时去除胚芽时留下的"胚芽凹"，是大米比较明显的辨识点。经比较不同品种的大米，发现其形态、颜色也存在比较明显的差异：珍珠米，其形态比较圆、短，去胚芽的部分比较钝；丝苗米形态比较细、长，去胚芽的部分比较尖；在色泽上，糯米比较白，不透明，而丝苗米比较透亮。即便是同一品种的米，由于产地、种植条件、加工方法不同，其形态和颜色也会有些微差异，因此，米粒的"胚芽凹"及其形态和颜色是很好地表现角色个性的元素，最终决定以丝苗米的外观造型为基础进行角色设计。大米的结构图见图 4-31。市场常见的米的造型见图 4-32。

角色的服饰造型与表情能表现角色的内心世界，最后的设计方案为角色加上了四肢和衣服，肢体能丰富和延展角色的动态语言。但由于角色本身出身平凡的人格设定，在设计时角色形象尽可能朴素和简洁，因此便有了以下设计方案。为了将主角小米粒与其他米粒区别开来，其他米粒没有设计服装造型（见图 4-33 ～图 4-36）。

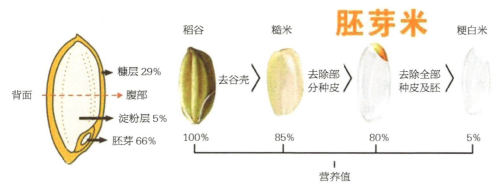

图 4-31 大米的结构图（图片来源：网络）

图 4-32 市场上常见的米的造型

图 4-33 小米粒角色设计草图　　　　　图 4-34 小米粒角色三视图

图 4-35 其他小米粒　　　　　图 4-36 小米粒的表情设计

4. 场景设计

在进行场景设计时，团队对表达人物的心境、传达角色情感、渲染情节气氛和作画风格方面进行了考量。厨房场景主要参考了现代社会平常人家的厨房设计，比较符合大部分消费者的接受度，米缸内部则相应设计了训练场和米堆房子，以满足剧情需要。作画风格定位为清新水彩画风，使场景设计符合角色和剧情（见图 4-37 ～图 4-39）。

第四章　农产品题材动画短片创作：以《小米粒的梦想》为例

图 4-37　厨房场景设计

图 4-38　米堆房子场景设计

图 4-39　米缸内的运动场设计

第五节　中期制作

中期制作的重点是原画绘制，如何更好地表现角色的动作呢？由于小米粒是一个虚拟的角色，其动态可以根据自己的构思进行夸张表现，使其具有比较强的识别度和结构

感。为角色设计肢体也是希望通过其肢体动作表达其意图，无意义的动作设计会导致原画环节耗费过多人力，也表达不出角色的想法，因此，动作设计应具有比较强烈的目的性，使动作服务于剧情，符合人物个性。

《小米粒的梦想》主要使用一拍三即每秒8张的作画，中间穿插一拍二作画，这样可以提高绘制效率，同时也能保证动作的流畅性，缩短工期。有些部分采用静帧来表达小米粒正在思考或者受到某种惊吓的效果。

在绘制原画时需要确定角色运动的时间、角色在画面中移动的位置以及人设的稳定性。比如在小米粒跑向米杯的过程中有两种不同表现方案：一是小米粒在画面中有位置变化，从画面的一头跑到另外一头，场景不动，但需要绘制的动作张数比较多；二是画一个小米粒跑步的循环动画，让场景移动，可聚焦角色动态，缩短作画工期，最终我们选择了第二套方案。开始绘制的时候试了几遍都没能获得满意的效果，后来用手机拍下自己的表演动态，提出关键动作后才基本达到想要的效果。（图4-40）

图4-40　角色循环动作制作

《小米粒的梦想》的表情刻画是原动画部分的重点，细腻的表情能赢得观众的心，小米粒因为没有被米勺舀走感到委屈伤心，哭泣时眼泪夺眶而出，这里眼泪在眼眶打转的动作应传达给观众深刻的情感，这就依赖角色的细腻表演。小米粒的表情制作见图4-41。

图 4-41　小米粒的表情制作

第六节　后期合成

后期合成阶段是对作品的节奏和画面效果进行调整的最后一个阶段，也是提升作品质量的重要环节。本片在剪辑时去除了一些略显拖沓冗余的部分，使情节更加紧凑，有些地方适当延长了动画帧的时间，使作品更有节奏感。在镜头组接方面采用了淡入淡出、平移等剪辑手法，使镜头的衔接和过渡更自然。后期对摄像机运动的调整见图 4-42。

小米粒进入梦想这一段剧情运用了特效来制造梦幻的效果，更直接表达出小米粒对美好梦想的向往，如表现小米粒幻想自己能被吃掉的情景时采用了光效，光芒包围着电饭煲，主人吃掉小米粒的画面也营造出朦胧幸福的感觉等。《小米粒的梦想》缩略图见图 4-43。

图 4-42　后期对摄像机运动的调整

图 4-43 《小米粒的梦想》缩略图

第七节 创作总结

 每一次创作,无论是成功还是失败,积累的经验都是弥足珍贵的,都是未来创作提升的基础。在《小米粒的梦想》创作过程中,由于考察受阻,项目无法完全实现前期规划的效果,而后又临时修改了创作计划,使前期设计的时间超出了预期规划,留给中后期的时间不足,这在一定程度上使得作品的中期制作略显简单。

 由于缺乏创作经验,有些细节和镜头未能很好地表现出来。在剧本创作上叙事偏弱,如果能将剧情与产品本身的特色结合得更紧密些会更好。镜头运用上建议分镜头部分加强镜头运动和场面调度的表达。场景绘制和角色动作的绘制还需要加强练习。

 目前,以农产品为题材的影视动画创作研究并不充分,如何更好地将农产品形象拟人化、人格化,塑造当代农人精神形象,还有很多有待开发的故事和选题。深耕本土文化,激活地方经济,动画人可以通过农产品题材的动画创作为乡村发展做出贡献。

第五章
农业科普动画短片创作：以《荔枝霜疫霉侵染荔枝动画》为例

第一节 作品简介

1. 短片信息

总导演：涂先智 辛珏

执行导演：李智威

微生物专业知识指导：张荣

模型／动画：李智威、周惠强、符立清

视频编辑：黎春兰

创作时间：2020年

时长：1分15秒

出品：华南农业大学艺术学院

项目支持：教育部产学合作协同育人项目"VR智慧教育：动画+VR课程开发"（201801278011）

致谢：深圳国泰安教育技术有限公司

口可软件华南农业大学校外实践教学基地

华南农业大学园艺学院植物保护实验室

作品成果：农业农村部第一届全国印迹乡村创意设计大赛 优秀奖

动画短片被应用于"荔枝病虫害VR智慧课堂"教学软件

2. 作品简介

《荔枝霜疫霉侵染荔枝动画》是一部以呈现荔枝霜疫病的致病原理为目的科普创作的动画短片，旨在以动画形式传播肉眼不可见的农业微生物知识，使艰深的农业科技知识传授更直观便捷。短片模拟了微观环境下荔枝霜疫霉侵染荔枝后荔枝病斑迅速扩张，而后全果变褐长出菌丝的过程（图5-1）。

图 5-1　《荔枝霜疫霉侵染荔枝动画》剧照　科普内容：张荣　动画：涂先智、辛珏、李智威等

3. 创意说明

荔枝霜疫病是由荔枝霜疫霉菌引起的荔枝作物常见疾病，常规的教学通过课堂讲解、现场实践和实验室实验进行，难以向普通农户普及。《荔枝霜疫霉侵染荔枝动画》以动画的形式实现了荔枝霜疫霉侵染荔枝的过程的虚拟仿真教学，使知识普及更经济、更直观、更便捷。

第二节　创作背景

农业科普是将科技成果转化为生产力的重要环节，科学有效的推广模式是保证农产品高产稳产、促进农民增产增收的关键。影视动画能借助图像和图形处理技术、动画制作软件或计算机编程技术使静止的图像运动起来，能展示生物的内部结构、细节特征，生长的环境面貌、疾病特征，能表现植物发芽、成长、开花、授粉等生命过程，以虚拟仿真的方式或者结合图形、图像、图表和对白解说，将科学技术、科学知识以可视的方式进行传播，活泼生动，直观便捷，易于理解。

微生物是一种个体微小、结构简单的生物，在自然界中无处不在，在农业生产中扮演着不可或缺的角色，从作物健康到土壤生态，从畜禽养殖到环境修复都发挥着重要作用，尤其在绿色农业、可持续农业发展的大背景下，农业微生物的应用极为迫切。然而，由于微生物个体微小，肉眼不可见，需要借助显微镜等实验设备才能看到，其知识普及难度比较大。

荔枝是两广（广东和广西）地区的特色水果，有"日啖荔枝三百颗，不辞长做岭南人"的美誉，而荔枝霜疫病是为害荔枝的主要疾病，荔枝霜疫霉则是引起的荔枝霜疫病的根源，严重威胁着我国荔枝产业的健康发展，荔枝霜疫霉对荔枝产量影响极大。华南农业大学在荔枝霜疫病的治理和荔枝霜疫霉病菌的研究上成果丰硕，因此，创作团队

联合华南农业大学微生物专家以及企业校外实践教学基地设立荔枝霜疫霉科普动画创作项目，融合艺术、农业微生物科技和计算机科学多个学科开展农业微生物科普动画的创作实践，《荔枝霜疫霉侵染荔枝动画》是该项目的第一个科普动画作品，其创作见图5-2。

 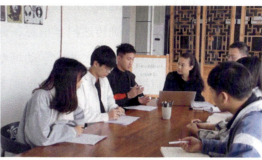

图 5-2 《荔枝霜疫霉侵染荔枝动画》创作

第三节 项目考察

1. 农业科普动画考察

农业科普动画是以农业科学技术为内容的科普动画，根据功能可分为农业推广类动画、教学科研类动画和少儿科普类动画。

农业推广类动画的受众以普通农户为主，受众面广，其内容通俗易懂，形式活泼生动，寓教于乐，适合大众推广。如系列动画《龙稻屯的故事》（图5-3）、《俺村的玉米合作社》（图5-4）、《大豆种植小九九》等是黑龙江农业科学院针对广大农民对农业技术知识的需求以及农业科普作品形式单一等现状创作出的一系列现代农业新技术科普动漫片，内容以推广农业新技术为主，涵盖了种植业、养殖业两大产业，以及水稻、大豆、小麦、玉米、马铃薯、猪、奶牛、肉牛八大技术专题。故事情节设定在农民大学里，人物有省农科院的钟专家、大壮、小虎和主持人等，他们轮番上阵给农民讲解旱育稀植、盐水选种、鲜鸡蛋测定法、晒种方法、催芽技术等水稻种植技术，没有局限于传统的培训形式，

图 5-3 《龙稻屯的故事》 出品：黑龙江农业科学院　　图 5-4 《俺村的玉米合作社》 出品：黑龙江农业科学院

而是另辟蹊径将水稻种植技术通过东北民俗节目二人转、快板、魔术、晚会表演的故事传递给村民，在叙事过程中没有为科普宣传而宣传，而是将科普宣传置于故事情境，设置矛盾冲突、正反面角色增强了传播效果。

教学科研类动画的受众以大学生、科研人员和参加专业培训的农户为主，主要用作教学、培训或科研成果的展示汇报，内容以展示科学现象、揭示科学原理为主，具有一定的专业性，要求能准确传达科学信息，通常由艺术创作者与科研人员合作完成，具有跨学科创作的特点。如华南农业大学动画专业师生与农业工程专业罗锡文院士团队合作的《水稻机械化直播技术与机具展示动画》（图5-5），以三维动画的形式展示了农机技术的研究成果；与兽医药理和毒理教授刘雅红团队合作的《动物专用新型抗菌原料药及制剂创制与应用》（图5-6），以二维动画的形式展示了他们在研制兽药方面的研究成果。

图5-5 《水稻机械化直播技术与机具展示动画》 作者：冯曼柳 指导老师：刘瑞、罗锡文

图5-6 《动物专用新型抗菌原料药及制剂创制与应用》 作者：覃祺沣 指导老师：刘瑞\刘雅红

少儿科普类动画的受众以中小学生为主，目的是培养小朋友对农业科技的兴趣，引发学生们思考和观察的习惯，理解农事活动中的科学现象，作品具有比较好的娱乐性和教育意义，如系列动画《丰丰农场》《丰丰农场之肥虫豆豆》，粮油科普动画《齐麦麦与鲁果果》等。《丰丰农场》是一个面向儿童的农业探险系列动画，讲述了调皮的小男孩丰丰与农业科学家竞赛培育和种植神奇玉米树的故事；《丰丰农场之肥虫豆豆》以一条呆萌可爱的肥虫豆豆为主要角色，以丰丰农场中一片生机盎然的花园和生活在花盆公寓中的虫子世界为故事背景，讲述了住在农场花盆公寓中的虫虫们日常生活中发生的有趣故事（图5-7）。《齐麦麦与鲁果果》是山东省粮食和物资储备局和人民视频出品的

粮油科普类系列动画短片，讲述了生活在齐鲁小镇的"麦果精灵"与人类小优一家共同探索齐鲁大地农耕文明与粮油知识的故事。短片围绕农业历史，非遗文化，原粮的种植、增产、加工、食用等方面展开内容科普（图5-8）。

图5-7 《丰丰农场之肥虫豆豆》
导演：古彬

图5-8 《齐麦麦与鲁果果》
出品：山东省粮食和物资储备局　人民视频

2. 微生物科普动画考察

微生物学是一门艰深的学科，不但普通人很难明白其中的奥妙，就连微生物专业的学生也需要花费大量的精力来理解其中的复杂原理。科普动画整合图像、图形、叙事、对白、音乐等多种元素将抽象的概念和原理以具象的画面呈现，既能辅助教学，还可以在潜移默化中建立人们对科学的理解。经考察，现有以微生物为内容的科普动画以剧情片和纪录片类型为主。

剧情片类型的微生物科普动画以讲故事的方式进行微生物科普，如《细菌病毒特工队》（图5-9）、《萌菌物语》（图5-10）、《工作细胞》（图5-11）、《细菌与奇幻的人体国度》（图5-12）等，这类动画通过叙事将科学事实与想象世界巧妙结合，具有趣味性和娱乐性。《细菌病毒特工队》是根据美国麦格劳·希尔教育教材规划和微生物学著作创作，在小古局长、看看特工、君君一问一答的引导下向小朋友普及微生物知识，引发孩子们的科学兴趣，培育健康生活、健康饮食的习惯。《萌菌物语》以农业大学的学习生活为背景讲了一个能肉眼看见"菌"的少年泽木直保在学校学习和生活的故事，观众跟随情节发展对微生物有了更多的了解。电视动画《工作细胞》改编自清水茜同名漫画，故事将身体内的细胞世界描述为与人类世界一样有着复杂分工的社会，如白血球负责与病毒战斗，红血球负责运输氧气，血小板负责止血，一旦有病毒或者细菌入侵，他们就会团结起来共同作战。《细菌与奇幻的人体国度》则将人体模拟成一个小世界，里面有充满痘痘山丘的皮肤平原、潮湿的鼻毛森林、傍着牙齿的山脉与口水沼泽以及住在里面的细菌居民，观众跟随角色君君在这样奇妙的身体世界旅行。巧妙的剧情设计让科学知识充满趣味，适合向各个年龄段的孩子普及。

图 5-9 《细菌病毒特工队》　　　　图 5-10 《萌菌物语》 导演：矢野雄一郎

图 5-11 《工作细胞》　　　　　　图 5-12 《细菌与奇幻的人体国度》
导演：铃木健一　　　　　　　　　出品：泛科学

纪录片类型的微生物科普动画是以纪录片形式，以微生物的真实生命过程或者科学原理为表现对象的动画，如《人体奥妙之细胞的暗战》（图 5-13）、《细胞的内部生活》（图 5-14）等。《人体的奥妙之细菌的暗战》是英国 BBC 的一部科普纪录片，作品讲述了发生在身体内的一场起源于几十亿年前而且至今仍在发生的细胞的生死之战，120 万亿个细胞如同战士一般与病毒战斗捍卫身体的健康，揭示了人体细胞系统包括细胞膜、细胞架、线粒体、细胞核、蛋白质等的精细的工作机制。《细胞的内部生活》是由霍华德·休斯研究所资助，由哈佛大学从事生命科学教育的罗伯特·A. 鲁（Robert A. Lue）完成的科普动画，目的是创建一种有力的生物学思想交流方式。罗伯特·A. 鲁认为生物学教育中使用多媒体技术的潜力并没有被完全发掘出来，他试图把生物教学工作、严密的生物学过程模型以及高质量的多媒体新技术相结合，作品由科学家、生物学专业学生、XVIVO 动画公司和动画制作者共同完成，这部动画表现了细胞中发生的事件，展示了分子如何相互作用和分子行为的模型，以更好地用视觉来交流生物学概念，是基于真实的内容所创作的动画。其中每个蛋白质模型都采用了当时已知的真实结构，以及这

些蛋白质在细胞中排列和行动的最新模式。任何科学知识在传播时都需要考虑以怎样的方式进行表现，而不是简单地对对象的模拟和再现，在表现手法上应采用艺术加工手法，结合想象设计适当情节，以展示真实的本质。

图 5-13　《人体奥妙之细胞的暗战》　导演：迈克·戴维斯　英国 BBC 纪录片

图 5-14　《细胞内部的生活》　科普内容：Alain Viel、Robert A.Lue　动画：XVIVO　出品：哈佛大学

3. 荔枝霜疫病考察

对于科普动画创作团队而言，在作品创作前进行跨学科知识的学习和专业培训是了解项目内容、规划创作方案的必要过程。团队在创作前联合荔枝霜疫病研究专家、教育技术研发企业组织了一次项目策划会议，形成了科普内容的初步规划和项目推进方案，并前往华南农业大学园艺学院教学基地、实验室进行考察学习，以摄影、摄像、录音、显微镜观测、文本记录等方式采集了与荔枝霜疫霉的生命过程、荔枝染病状态和发病机理相关的图片、影像和文字资料，在张荣老师的指导下在显微镜下观测了荔枝霜疫霉各生命过程的形态和运动状态。荔枝霜疫病考察见图 5-15 ～图 5-18。

图 5-15　项目策划会议　　　　　　　图 5-16　采集病果图像

图 5-17　在园艺学院植物保护实验室学习　　　　　图 5-18　在显微镜下观察微生物的形态

荔枝霜疫霉侵染荔枝的过程主要与其繁殖生长和传播条件有关，霜疫霉菌主要为害接近成熟和已经成熟的果实，因此我们重点采集了染病的荔枝果实的素材。荔枝是一种季节性水果，每年 3—4 月开始结果，因此图像采集便要抓住时机，染病的荔枝挂在树枝上时表皮的菌丝充满活力（图 5-19），而摘下来后在阳光和灯光照射下便蔫了（图 5-20），常规的影棚拍摄无法采集到具有生命活力的菌丝状态，采集工作主要在荔枝园进行。

图 5-19　挂在枝头的病果表面菌丝有活力　　　　　图 5-20　蔫了菌丝的病果

在显微镜下观测荔枝霜疫霉时，发现荔枝霜疫霉菌在不同的生命周期有不同的形态特征，无法在显微镜下完全捕捉到其全部生命过程，当孢子囊吐出游动孢子时，在光学显微镜下能看到透明的组织和其内部的形态（图 5-21），但无法看到游动孢子的鞭毛运动，而在电子显微镜下观测时，游动孢子在药剂作用下处于休止状态，无法运动，物体表面为实体显示，无法看到其内部形态（图 5-22）。因此，我们也能理解为什么科学家需要具有想象力根据已有条件去推断一些无法通过肉眼观测的科学事实，同时我们也发现有些科学现象是未知的有待研究的，而这些部分我们或是选择规避以免带来误导，或是采用艺术的手法进行加工，辅以文字详细解说。

第五章 农业科普动画短片创作：以《荔枝霜疫霉侵染荔枝动画》为例

图 5-21　采集光学显微镜下的病菌图像　　图 5-22　采集电子显微镜下的病菌图像（图片由张荣提供）

（图片由张荣提供）

经过前期考察，创作团队决定以纪录片的方式来表达荔枝霜疫霉的生命过程和侵染荔枝过程，而表现手法则参考显微镜下的观测效果，采用三维动画结合 VR 沉浸展示技术呈现，以匹配作品的虚拟仿真教学用途。

第四节　前期设计

1. 剧本创作

（1）文字剧本。

前期文字剧本的创作主要以科学普及内容的图文描述为依据，辅以适当的叙事和艺术表现。

文字剧本：

场景 1：引起荔枝霜疫病的病原菌为荔枝霜疫霉，霜疫霉孢囊梗高度分化，孢囊梗上部双分叉一至数次，或在主轴两侧形成近似双分叉小枝，小枝顶端形成孢子囊，孢子囊柠檬形，具明显乳突，脱落具短柄。

场景 2：孢子囊遇水脱落，顶端释放出多个游动孢子，游动孢子借助水流游到果实表面，鞭毛脱落，休止萌发并侵染果实。

场景 3：受侵染荔枝果实表面出现褐色病斑，随后加深扩散，长出白色霉层，病斑快速扩展直至全果受害。

（2）分镜头设计。

科普动画的分镜头设计应尽可能清晰地将文字语言转化为视听语言，并适当进行艺术加工，镜头运用与景别、场景调度应服务于剧本信息的准确传达。虽然荔枝霜疫霉侵染荔枝的速度很快，但也需要 72 小时左右，分镜设计可以对时间进行压缩和拉伸处理，如菌丝的生长需要几个小时甚至更长的时间，在实际的课堂中无法实现这个过程的观测，本片在分镜头设计时设计了延时摄影镜头，仅用 10 秒钟的时间展示菌丝的生长过程；有

些地方则需要对时间进行拉伸处理，如游动孢子的鞭毛摆动速度极快，以致无法肉眼分辨其运动状态，在分镜设计时则设计了高速摄影镜头，则做了慢动作处理，以便观众能看清鞭毛的运动状态。科普内容见图5-23。分镜头设计稿见图5-24。

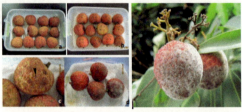

图5-23　科普内容

图5-24　分镜头设计稿

2. 美术设计

（1）美术风格设定。

科普动画的美术风格设定主要以表达科学事实为目的，但并不是为了绝对地再现现实，因为科学的事实并非仅仅是视觉形态上的真实，很多科学原理不是以可视化信息存在的，如声呐、光波、细胞内部结构超越了视觉可感知的范畴，这就需要设计师巧妙利用视听语言进行转译，使其变得易于理解，比如采用半透明材质或者结构模型展示对象的内部结构，通过颜色和材质的模拟对不同结构予以区分，或配合图形、图表加强对科学原理的理解。

以几部噬菌体病毒的科普动画为例，由于其科普内容和科普对象的差异，动画的美术风格也呈现比较明显的差异。Encyclop 和 Motherboard 的短片倾向于采用三维动画以写实的手法表现，场面壮观，观众通过短片建立的认知也相对比较细致而具体（图5-25 和图 5-26）；来自 Zurich 大学的短片采用卡通材质创造了一种夸张的、扁平化的视觉效果，使信息传达更直接，使看起来有点冷的科普动画增添了令人温暖的视觉感受（图5-27）；而来自 Life Science Animation 的设计则更强调科学理性，配合化学分子式和半透明的图形处理，以实现科学原理的准确传达（图 5-28）。根据以上分析可见，科普动画与其他动画形式一样拥有广阔的艺术象力和创造力的发挥空间。

图 5-25　三维动画以写实的手法表现

图片来自 Encyclop

图 5-26　三维动画以写实的手法表现

图片来自 Motherboard

图 5-27　卡通材质的夸张的视觉效果

图片来自 Zurich 大学

图 5-28　强调科学理性

图片来自 Life Science Animation

《荔枝霜疫霉侵染荔枝动画》是作为教学科研用途的一条动画短片，主要目的是帮助学生或者进行专业训练的农户准确理解这种疾病的机理，解决传统教学中遇到的问题：①因荔枝结果而无法授课，在有限的课程时间内无法通过显微镜观测完整的染病过程；②因电子

显微镜设备昂贵部分院校学生或者农户无法进行实验学习；③电子显微镜下游动孢子处于休止状态，无法呈现孢子囊吐出游动孢子和孢子随雨水游动传播的过程。因此，经讨论团队决定作品的美术风格主要参考在电子显微镜下的观测效果，以三维写实风格表现。

在电子显微镜下观测，场景和疫霉菌呈现黑白灰色，物体表面为不透明状态，更接近微生物的真实环境，但缺点是无法表达疫霉菌的内部结构，我们决定通过镜头运动和材质细节信息来表达。与疫霉菌场景风格相对应，荔枝表面病斑的变化也采用三维写实的手法，通过粒子表现表面霉层扩展的效果，弥补在自然环境下通过实拍无法表现的霜疫霉侵染荔枝的动态过程。《荔枝霜疫霉侵染荔枝动画》的美术风格见图5-29。

图5-29 《荔枝霜疫霉侵染荔枝动画》的美术风格

（2）场景设计。

科普动画的场景设计以服务于科学知识普及为主，对于教学科研型科普动画而言重在对科学事实的艺术表达。《荔枝霜疫霉侵染荔枝动画》的主要科普任务是识别荔枝霜疫霉和理解侵染荔枝的过程。根据张荣老师提供的教学图文材料，我们知道荔枝霜疫霉在自然界中存在多种生物学形态，包括菌丝、包囊梗、孢子囊、具双鞭毛的游动孢子。包囊梗为树枝状分枝，同一包囊梗上多数有限生长，少数无限生长。孢子囊为柠檬形，顶端具乳状凸起，无色。孢子囊遇冷在水滴中释放游动孢子，游动孢子为球形，具有双鞭毛。据此，团队决定以某个荔枝的微观表面为场景，随着连贯的动态和旁白引出荔枝霜疫霉的形态，如动画开头展示荔枝表面生长出包囊梗，然后包囊梗上长出孢子囊，孢子囊脱落吐出游动孢子，游动孢子鞭毛脱落的一连串动作，借助摄像头跟踪动画能加强对其生长过程的表现（图5-30～图5-34）。

艺术与科技是相辅相成、互相促进的。科普动画的设计需要依据科学研究成果开展，因此科普动画会随着科技发展有一个逐步修正的过程。我们在设计过程中发现一些与画面细节有关的知识点目前还处于科学未知领域，难以以具象的画面呈现，如孢子囊的乳突是如何溶解的？游动孢子在孢子囊内是如何分裂的？游动孢子如何进入被侵染的荔枝表面的？一部分问题可以在创作周期内解决，但一部分问题还有待科学家们进一步研究。为免引起信息误导，我们对那些不确定的信息做了留白处理，如遮挡镜头、对材质做模糊处理或者采用旁白进行抽象表达。

图 5-30　荔枝霜疫霉的形态插图　　图 5-31　电镜下的荔枝霜疫霉（图片由张荣提供）

图 5-32　荔枝霜疫霉各生命阶段三维形态

图 5-33　孢子囊着落于荔枝表面的场景　　图 5-34　荔枝霜疫霉的生长场景

第五节　中期制作

1. 荔枝霜疫霉制作

荔枝霜疫霉的动画制作主要是在 Maya 和 Unity 中完成。建模时我们根据光学显微镜下的图像建模时发现不少细节因现有科研信息不充分难以进行可视化表达，如游动孢子内部细胞核等组织的形态、细胞膜的质感等，一些问题可以在短期内通过观察找到答案，

而另一些问题难度比较大，需要更长时间的研究，最终细胞内部的不明形态采用不透明材质进行遮挡予以规避，而细胞膜的表面材质采用光学显微镜效果予以展示。

模型的制作需要满足未来的动画制作要求，如孢子囊内部的游动孢子发生分裂，最后产生十多个游动孢子，然后要从孢子囊游出来。由于荔枝霜疫霉需要借助雨水传播，我们推测游动孢子是从水中游出来，那么它会因受到孢子囊和环境中水的挤压而发生形变。因此在建模时结合了 Maya 的动力学柔体技术完成。相关图像和模型见图 5-35～图 5-38。

图 5-35　游动孢子图像

图 5-36　弃用的游动孢子模型

图 5-37　孢囊梗和孢子囊模型

图 5-38　孢子囊及其内部游动孢子模型

2. 荔枝病果制作

荔枝是一种小型水果，霜疫霉菌在病果表面扩散的动画采用桂味荔枝作为病果样本。在荔枝建模时我们发现，不同品种的荔枝在造型细节上存在明显差异，在表现菌丝在荔枝表面生长的动画时需要以细微的模型和精确的材质制作模型。

虽然团队成员对荔枝非常熟悉，但是若不仔细仍辨认很难区分不同荔枝品种之间在形态上的细微区别，因此，团队采集了多个品种的荔枝样本进行比对，发现不同品种之间的差异主要存在于龟裂片、龟裂沟、裂片尖端、缝合线部分的外形及纹理（图 5-39～图 5-40），区别微细，但若不如实表现出来，会对农户和学生认知的构建带来干扰。

本片中选择的荔枝品种是桂味荔枝，经分析，其造型特点为果皮浅红，龟裂片凸起呈不规则圆锥形，近果顶及果蒂部龟裂片较细密，向果中部逐渐增大，裂片峰尖锐刺手，裂纹显著，缝合线明显，窄深且有些凹陷；果肩平，果顶浑圆。要通过模型把这些细节表现出来，其难度还是超出了团队的预期。

图 5-39　桂味荔枝

图 5-40　怀枝荔枝

在探索荔枝模型的建模方法时，团队尝试采用常规的 Maya 软件建模、三维扫描技术建模和照片建模三种。常规的 Maya 软件建模法在材质部分制作有一定难度，主要是 UV 纹理的分解难度和材质绘制难度比较大；三维扫描技术建模法难以对个体微小的物体进行精细建模，材质的抓取效果也无法达到预期；照片建模法是通过摄像获取数百张荔枝 360°图片，然后将图片导入 Agisoft Metashape Photo Scan 中进行建模，模型与材质的效果比较好，但由于支撑点模型有破损，需要后期在 Maya 中进行细节修正（图 5-44～图 5-43）。最后团队结合照片建模和 Maya 软件建模两种方法确定了荔枝模型和材质的制作。

图 5-41　照片建模方法探索

图 5-42　三维扫描技术建模的细节　　图 5-43　照片建模的细节　　图 5-44　Maya 软件建模的细节

3. 动画制作

《荔枝霜疫霉侵染荔枝动画》的动画制作采用了骨骼动画、生长动画、动力学动画、路径动画、关键帧动画技术完成。

在孢囊梗生长动画中，采用了生长动画技术来完成，实现了大量的孢子囊在孢囊梗分枝上随机生长过程。这个镜头运用了跟镜头，以便更好地展示出其大量繁殖生长的场景，摄像机运动采用了路径动画技术完成（图5-45）。

图5-45　孢子囊生长动画

孢子囊吐出游动孢子的动作采用了动力学技术完成（图5-46），使游动孢子看起来具有柔软的质感，它们在孢子囊的乳突溶解后从开口处游出，其动态以光学显微镜捕捉到的图像为依据，通过构建一个推动游动孢子的动力场实现，但并未设置重力场，因为在水中游动的孢子能通过鞭毛浮于水中，因此其所受的重力就忽略不计了。

图5-46　孢子囊吐出游动孢子动画

游动孢子的游动动画是一个制作难点，孢子鞭毛的运动状态难以通过显微镜观察获得，在光学显微镜下无法看清游动孢子的鞭毛运动，但可以看清孢子的游动轨迹呈弧线连续跃进状态（图5-47），而在电子显微镜下可看到它有两根鞭毛，但因药剂作用无法看到鞭毛如何摆动。因此其运动状态主要是基于我们的推测，两根鞭毛一根摆动作为动力，另一根控制方向才能实现快速前进，另外我们观察到游动孢子的游动轨迹是呈弧线状向任意方向前进的，因此推断鞭毛可随机地向任意方向摆动。游动孢子的动画制作采用了关键帧动画技术以手动调节的方式完成。

图5-47　孢子的游动动画

病果荔枝表面因受侵染病斑扩展，长出霉层的动画采用了动力学中的粒子动画完成（图5-48），为了让画面效果更为真实，粒子的数量达到了几十万，因此即便是小小的一块霉层，其计算量也非常大。

图5-48　荔枝表面长出霉层动画

第六节　后期合成

1. 动画短片输出

场景中采用的粒子数比较多，因此短片的计算量也比较大，就病果荔枝表面的霉层这个镜头而言，测试渲染一帧需耗时12个小时，因此团队通过渲染农场完成渲染（图5-49和图5-50）。

图5-49　后期编辑与渲染

图 5-50 《荔枝霜疫霉侵染荔枝动画》缩略图

2. 导入 Unity 实现交互

本项目除了制作动画短片外，还需要实现 VR 智慧课堂的交互展示，因此短片和模型制作出来后导入 Unity 实现交互。这里值得一提的是，原计划将整部动画短片以可交互场景导入 Unity 时发现源文件中的粒子系统和动力学设置无法与 Unity 系统结合，技术上的障碍一时解决不了，因此仅就模型和场景部分实现了交互，动画部分未能实现 VR 交互展示（图 5-51 和图 5-52）。

图 5-51　动画应用于 VR 智慧课堂软件的效果

图 5-52　模型应用于 VR 智慧课堂软件的效果

第七节　创作总结

传统的农业微生物教学与科研是在实验室进行的，受实验条件限制常常会遇到很多

问题，如设备和实验材料成本高，病菌有传染性存在安全风险，微生物样本的采集受自然条件限制难以开展教学等。科普动画能以更易接受、易推广的方式向大众传播农业微生物科技，通过知识普及实现乡村可持续发展。

《荔枝霜疫霉侵染荔枝动画》的制作过程是一个不断与专家进行讨论修改的过程，这也是教学科研型科普动画制作的特点。动画师不断与科学家确认细节、追问疑点，科学家也在不断论证和破解那些未解之谜，因此科普动画制作过程同时也是一个科学研发的过程，这对于动画创作者和农业微生物专家而言都是一种挑战。正因为如此，那些未知才得以揭示，科技才得以发展，艺术的价值才得以彰显。

2021
12/17
I AM
WHAT I AM

第六章

乡村文化题材动画短片创作：以《寻根之岭南人生》为例

第一节 作品简介

1. 短片信息

项目负责人：李明苑

项目指导老师：李雷鸣 涂先智

导演：李明苑 辛枳澄

视效：劳飞龙

建模、材质、策划、UI设定：李明苑

建模、材质、特效、交互引擎测试：辛枳澄

建模、材质、渲染、动画：劳飞龙、江志锋、李祥力

VR技术：黄舒梦

创作时间：2018—2019年

动画类别：VR动画

出品：华南农业大学艺术学院

项目支持：大学生创新创业项目"基于VR虚拟现实技术下的岭南民俗艺术的游戏设计与交互式体验"

获奖记录：粤港澳大湾区高校动画与数字媒体创意大赛最佳视觉效果奖

2. 故事梗概

《寻根之岭南人生》是以体验岭南乡村文化为主题创作的一部VR动画作品。作品讲述了主人公（第一人称代入）——一个土生土长的广东人在梦中失去了记忆，他忘记了自己是谁，从哪里来，梦中的他身处一个充满传统岭南文化特色的大宅院，推开房门看到院子里有醒狮表演的道具和茶座戏台，他需要通过一系列的文化体验才能找回自己失去的记忆。《寻根之岭南人生》海报见图6-1。

图 6-1 《寻根之岭南人生》海报　　导演：李明苑 辛枳澄

3. 创意说明

广东乡村的传统民俗文化在现代城市化进程中日益凋敝，其传承与发展面临一定的困难。"寻根"系列的创作初衷是通过 VR 虚拟现实技术与民俗文化内容的融合，创作出一种可交互的文化体验类游戏动画以提升观众对岭南民俗文化的感官体验，使岭南醒狮、岭南建筑等民俗文化和艺术在 VR 虚拟现实技术加持下激活新的艺术价值，也希望能借此探索民俗文化元素融入交互游戏动画的方法，让青少年能通过交互游戏动画更好地体验岭南民俗文化，更深入地了解中国乡村文化的发展现状。

第二节　创作背景

"寻根"系列是以第一人称视角进行 VR 文化体验的动画作品，创作选题最初来自华南农业大学大学生创新训练项目"基于 VR 虚拟现实技术下的岭南民俗艺术的游戏设

计与交互式体验"。该项目旨在探索以 VR 动画为媒介的岭南民俗文化传播路径，增强人们对岭南民俗文化的认知，团队在项目基础上陆续创作出了《寻根之岭南人生》《寻根之岭南醒狮》等 VR 动画作品。团队创作见图 6-2。

传统的民俗文化的传播方式主要以自上而下的单向传播为主，岭南民俗文化元素较少应用于交互影像作品中。VR 虚拟现实技术的发展，使更具参与感、沉浸感的动画作品的创作成为可能，更好地传播岭南民俗文化，动画系师生共同组建了"寻根"系列 VR 动画联合创作团队，拟通过创作实践探讨以下问题：①如何在 VR 动画中融入岭南民俗文化元素，激活传统文化的当代价值；②如何通过 VR 虚拟现实的技术优势提升观众的文化体验。

图 6-2　团队创作

第三节　项目考察

本项目的故事场景是一个广东乡村具有岭南特色的大宅院。这里有岭南风格的园林、庭院、建筑、道具，有民间的粤曲戏台、醒狮表演、赛龙舟活动等。为了更好地呈现岭南风貌，团队重点对岭南园林与建筑进行了文献考察，对广州黄埔古港古村、佛山西樵镇、岭南印象园、六榕寺、广州博物馆、陈家祠等地进行了实地考察，通过摄影、摄像、文字记录等方式获取了关于岭南民间庭院、园林、建筑、家具、道具等素材的一手资料，为项目的前期设计提供参考。

1. 岭南宅院设计考察

作品中主人公在梦境进入了一座岭南宅院，这是故事发生的主要场景，其园林与建筑设计是创作的重点。

岭南园林是中国三大古典园林之一，其以矩形为基本形制的造园布局、叠山理水方式、建筑特色、植物造景布置均具有鲜明的特色。在造园布局上，岭南园林常以建筑包围园林，以规整的矩形布局来布置功能区域，以满足人们的社交休闲要求。岭南人比较务实，岭南宅院的面积通常较小，园林空间的组织较为简单，以"连房广厦"的方式围成内庭园林空间。岭南园林注重生活性和实用性，具有很强的实用功能，其"点睛"作用相对

较弱，更多的是作为造园的背景要素。在植物造景方面也体现出务实和世俗审美的特点，园林植物种类以乡土荫木、果树为主，也有龙眼、白兰、木菠萝等植物。

建筑是宅院的主体，由于岭南地域属于湿热气候，镬耳屋是岭南特色建筑，其名由楼顶两边的山墙的锅耳形状得来，其直接功能是遮挡太阳直射，降低屋内的温度，以挡风入巷，让风通过门窗流入，民间还流传着修镬耳墙可保佑子孙仕途顺达、富贵吉祥、丰衣足食。镬耳屋是明清时期富贵民居的代表，墙头嵌以砖雕，装饰花鸟虫兽、人物传说，屋脊也往往装饰蕴含历史典故和预示吉祥寓意的花纹和图案。镬耳屋不仅在外部结构造型上别具一格，内部布局也是广东民居典型的"三间两廊"的结构。在建筑设计上开放性空间得以充分应用，露台、敞廊、敞厅等空间，具有通风和隔热的功能。建筑工艺常集合石雕、砖雕、陶塑、木雕、灰塑等，以灰色、浅色为主色调，显得轻盈、通透。

经过考察，团队确定了以镬耳屋为主并辅以塔楼和岭南特色园林植被的创作方向，采集了建筑、工艺、材质、家具、道具等大量图像、视频信息以作参考（图6-3和图6-5）。

图6-3 岭南传统风格建筑群 取自岭南印象园实景

图6-4 岭南特色建筑：镬耳屋

图6-5 《寻根之岭南人生》建筑群截图

2. 舞狮文化考察

根据项目内容，团队重点考察了舞狮（广东醒狮）及其狮头彩扎等民间技艺和文化活动。广东醒狮是岭南民俗文化的代表之一，于2006年被认定为国家级非物质文化遗产。广东醒狮属于中国狮舞中的南狮，广东境内主要分布在佛山、遂溪、广州等地。醒狮是融武术、舞蹈、音乐等为一体的文化活动，被认为是驱邪避害的吉祥瑞物，每逢节庆，或有重大活动，必有醒狮助兴，长盛不衰，历代相传。[1]

广东醒狮是民间诸多传说语境下构建的吉祥瑞兽，《广东史志》记载了一段关于醒狮的民间传说：唐僧师徒西天取经时路过南方一个偏僻山庄，看到庄前死人遍野，想必是妖魔作为，得观音大士指点，手执长命草引出山中雄狮并绕村庄一周，若雄狮发怒，以蒲扇降之。次日唐僧依法而行，果然妖魔尽除。后来舞狮时都有一个大头佛手拿扇子和一片树叶前导。如今，醒狮除了作为一种吉祥瑞兽成为民间文化的重要载体，同时也在不断发展的艺术创新中被赋予了"觉醒自强"的精神价值，被改编为诸多影视作品流传海内外，如动画《雄狮少年》（图6-6）、电影《黄飞鸿之三：狮王争霸》（图6-7）等。

图6-6 《雄狮少年》 导演：孙海鹏　　　图6-7 《黄飞鸿之三：狮王争霸》 导演：徐克

3. 以传统文化为主题的VR动画考察

VR（Virtual reality，虚拟现实）技术是当下一种新兴数字技术，是一种可以创

[1] 中国非物质文化遗产网.舞狮（广东醒狮）[EB/OL].https://www.ihchina.cn/project_details/12870/.

建和体验虚拟世界的计算机仿真系统。它利用数字技术生成一种模拟环境，为观众提供可交互的具有沉浸感觉的观影体验，较之于真人实拍影像而言更具参与感，能结合交互技术更有弹性地展开剧情，观众可以选择以第一人称（主观）视角、第二人称（客观）视角或第三人称（观众）视角观影，从而获得不同的观影体验。

VR动画大体分为两类：VR动画影片和VR互动视频。VR动画影片采用传统的叙事方式，让观众沉浸在剧情中，VR技术主要用来增强观众的观影体验，如 Paper Birds（图6-8）。这部动画讲述了一位名叫Toto的年轻音乐家凭借音乐的力量看到隐藏在黑暗世界的关键人物——纸鸟的故事，VR技术强化了观影体验，让人如身临其境。而VR互动视频则更具有交互性，作品通过交互行为推动情节发展。交互行为往往会影响故事的结果，如 Allumette，这是一款VR沉浸式故事体验类型的虚拟现实游戏，故事发生在一座云中城市中，讲述了一个女孩子对于妈妈爱的理解，虽然是一款游戏作品，但故事却撼动人心（图6-9）。这类作品也进一步模糊了动画与游戏的边界，增强了观众的参与感。

图6-8　*Paper Birds*　导演：安贾·布雷恩

图6-9　*Allumette*　导演：安贾·布雷恩

就国内而言，VR技术在影视动画领域的应用持续升温，尤其在传统文化的活化传承方面取得了不错的成果，产生了一批优秀的VR动画作品，如米粒和王铮导演的《烈山氏》、刘跃军的《敦煌飞天VR》等。《烈山氏》取材于中国传统民间神话故事"神农尝百草"，讲述炎帝神农在林间偶食致幻毒草"莨菪"，并在自身幻境中与毒物幻化的妖兽大战，最终觉醒的故事（图6-10）。《烈山氏》借助"神农尝百草"的故事框架，讲的是自我挑战、自我超越的精神。《敦煌飞天VR》是沉浸式交互动漫文化和旅游部重点实验室研发的可穿戴、可体感交互的全沉浸式VR作品，其临场感强、仿真度高、视效体验突出，不仅解决了

图6-10　《烈山氏》　导演：米粒、王铮

敦煌壁画的景观和物体的数字化复制和模拟问题，还可以创造出想象中的梦境世界，让人身临其境体验敦煌壁画的神奇瑰丽（图6-11）。

图6-11 《敦煌飞天VR》 作者：刘跃军

VR技术在民俗文化的保护与传播方面的潜力不容忽视，婺源的三雕艺术、赛龙舟民俗竞技游戏、泥人博物馆的虚拟展示、桦树皮画、南丰傩舞等民间传统文化艺术在VR技术的加持下获得了不错的活化传播效果。民俗文化也包括民间舞蹈、戏剧、体育竞技、手工技艺等，但目前仍多以VR技术呈现为其作品亮点（图6-12和图6-13），以文化艺术信息展示和提升认知体验为目的，在作品的叙事性表达和价值内涵方面的挖掘不足，容易使观众关注作品的奇观效果而忽视了民俗文化本身的内涵和价值。另外，基于岭南民俗文化题材的作品相对较少，对新兴媒介和VR技术的应用调度不足在一定程度上造成了岭南民俗文化在数字空间的表达失语，适合年轻人观看和体验的作品比较少。

图6-12 故乡里VR全景　　　　图6-13 敦煌秘境——宋潮VR互动展

基于以上考察，经讨论团队确定了叙事性表达的VR动画创作方向，初步拟定了"寻根"VR动画的寻根流程，观众以主人公角色身份代入作品后进入主人公的梦境中，主人公曾经是一位舞狮者，但在梦中已经不记得自己是谁，从哪里来，他经传送门开启了一段寻找丢失的文化记忆的旅程，通过完成舞狮、建房子、寻宝等体验任务后最终找回了自己的文化记忆。"寻根"系列的文化体验流程方案见图6-14。

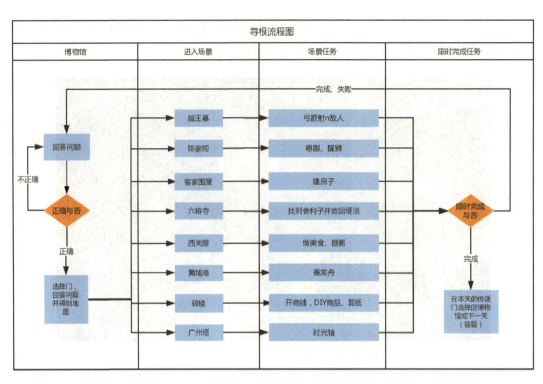

图 6-14 "寻根"系列的文化体验流程方案

第四节 前期设计

1. 醒狮设计

醒狮设计方案主要参考了广东醒狮中的白金狮和独角狮,其制作技艺参考了石龙狮头彩扎技艺(图 6-15)。关于醒狮的造型设计,团队在前期考察时从广州博物馆明代石湾窑三彩狮子(图 6-16)获得灵感。这个狮子为独角狮,"头有一角,双耳高耸至头顶,双目圆睁,口大张,舌头外露"(图 6-17)。历经五六百年传承,虽然现代的醒狮造型

图 6-15 石龙狮头彩扎技艺(图片来自广东省非遗促进会)

图 6-16 明代石湾窑三彩狮子

发生了很多变化，但头顶独角、双耳高耸、瞠目怒视、咧嘴露舌的特征一直保留下来（图 6-18）。

图 6-17　现代醒狮的头饰　　　　　　　图 6-18　独角狮狮头扎架造型

就传统醒狮造型而言，目前以刘、关、张三种面谱造型为主。白狮为刘备狮，也叫彩狮，文狮，是村中有人当上大官才定制的，要求色彩鲜艳、调和、庄重、高贵（图 6-19）；红狮为关公狮，旧俗是村中有人当上武官的定制服，要求红色，色彩耀眼，以达到热烈喜庆作用，主要用来庆贺；武狮为张飞狮，独角（白、红两狮只有肉瘤）青鼻、獠牙、牙刷须（短须），属青壮年舞狮，显示凶猛好斗，跳跃矫健，威武有力，以武术见长（图 6-20）。现代醒狮服造型方案（图 6-21）则从粤剧艺术中汲取了诸多养分，面妆主要使用红、黄、绿、白、黑，其装饰有胡须、鬃毛、天庭（额头的镜子）、彩色球缨以及各种纹样。

图 6-19　白金狮造型　　　图 6-20　武狮狮头造型　　　图 6-21　舞狮服造型方案

醒狮造型随时代流变是一种常态，在VR动画创作时为了使作品更好地适应交互技

术条件，在造型设计阶段保留了传统醒狮的主要特征，并结合数字动画和 VR 技术要点辅以想象和简化加工，分别设计了狮头扎架、狮头造型和全套舞狮服扮相造型。

2. 场景设计

主人公是一个普通的舞狮人，因此建筑设计采用岭南民宅样式，主场景设计为一个岭南民间宅院和一个岭南大戏台，搭配小型园林设计，体现岭南民居人与自然和谐相处的审美追求。建筑样式以镬耳屋为主，房屋主要采用青砖、石柱、石板材质，结合剧情在场景中融入了醒狮、戏台、舞狮道具等元素。

故事情节主要是表现主人公在梦中回到他的年轻时代，场景中的家具、生活用品等细节设计尽可能匹配剧情塑造出具有一定功能性和适用性的岭南民间生活场景，使作品具有可信度，充满生活气息（图 6-22～图 6-26）。

图 6-22　岭南民居建筑群

图 6-23　主场景设计

图 6-24 室内家具

图 6-25 家常用品　　　　图 6-26 官帽椅

道具设计具有推进剧情、烘托气氛、塑造人物的作用。舞狮离不开乐器与采青等道具，舞狮乐器（图 6-27）中主要有鼓、锣，形成锣鼓喧天、排山倒海之势。鼓声强弱、快慢、急速与柔和会根据狮舞的不同套路和动作而设，为提供观众更好的体验，作品中也提供了参与乐器交互体验内容。采青是舞狮活动的高潮，狮子通过一系列套路表演猎取悬挂于高处的"利是"，因利是往往伴以青菜和利是红包，青菜多为生菜（谐音"生财"）、大葱（谐音"大聪"），故名采青，图吉利的意思。在设计时团队主要参考了民间常见的采青道具的做法，由一块红色的布包裹生菜、大葱和利是红包悬挂于高处（图 6-28）。

图 6-27　舞狮乐器　　　　　　　　　图 6-28　采青道具

第五节　中期制作

1. 模型制作

在作品制作阶段，团队主要采用 Maya、3ds Max、ZBrush 软件进行模型制作。由于考虑到未来的实时交互需要，模型尽量以较少的面数表达更多的细节。场景模型见图 6-29。舞狮模型见图 6-30。建模过程截图见图 6-31。

图 6-29　场景模型

图 6-30　舞狮模型　　　　　　　　　图 6-31　建模过程截图

2. 材质纹理

对模型的材质和纹理进行细化加工时，团队主要采用 Maya，3ds Max，Substance Painter 等软件进行，主要工作环节包括模型 UV、绘制贴图、制作纹理等，经过材质纹理加工后的模型将变得更真实（图 6-32～图 6-34）。

图 6-32 镬耳屋模型 UV

图 6-33 舞狮模型 UV

图 6-34 在 Substance Painter 中进行材质制作与纹理绘制

3. 灯光环境

场景的灯光以自然光为主，包括在不同天气条件下的光线，同时也考虑到一些天气因素，在制作时分别测试了天气晴朗的条件下的光线、傍晚的光线、夜晚的光线以及在潮湿的雾气环绕的环境下的光线效果（图 6-35）。

图 6-35 不同光线条件下的场景效果

续图 6-35

4. 导入虚幻引擎

在交互制作环节，团队主要采用 Unreal Engine 4 虚幻引擎制作，交互体验通过头戴式和手持式设备实现。为此，需要先将前期制作的模型和材质导入 Unreal Engine 4 中进行交互设置。模型导入后需要先对模型进行优化处理，主要优化内容是模型的三角面数量，模型的面数过大会导致项目启动慢、构建网格体时间过长等问题，树木、摆件等物体的优化效果比较明显（图 6-36）。

图 6-36　在引擎中进行模型优化

模型、材质、灯光调试好后便可以进行交互设置了。作品中团队为场景中的舞狮、

舞狮乐器、音乐、家具等物体制作了交互事件，观众可通过手持交互设备实现抓取、碰撞、点击等行为触发击打音乐、舞狮动画等交互事件，实现在虚拟环境中游览和体验各种文化活动（图6-37）。

碰撞触发醒狮动画代码　　　　　　交互物体的属性　　　　　　交互物体大纲

图6-37　交互设置

第六节　后期制作

1. 交互调试

在创作过程中，作品的调试与制作同样重要，有些问题在制作过程中无法直观准确地发现，通过调试可以快速发现问题并即时解决。团队采用了 Unreal Engine 4 的原生调试程序 Gameplay 进行调试，文件确定无误后再送至展览现场进行最后的测试（图6-38～图6-40）。

图 6-38　在引擎中做调试

图 6-39　在展览现场做最后调试

图 6-40　渲染输出效果

2. 作品展示（图 6-41～图 6-43）

图 6-41　展览现场

图 6-42　《寻根之岭南人生》UI 界面

图 6-43　作品应用于课程教学

第七节　创作总结

如今，我们时刻都能感受到新科技与新媒介带来的便利，新科技和新媒介的出现并不会削弱或者取代传统文化的价值，而应该成为文化传承和创新的核心动力。我们应当用更开阔的视野去观察和学习，为传统文化寻找新的创新发展路径，让老祖宗传下来的优良的传统文化进入新一代年轻群体的内心世界，继续迸发新的光彩。

VR 技术能为观众带来多维度的体验感和参与感，具有更广阔的应用前景和研究方向。我们在创作中遇到了不少技术上的难题，尤其是交互制作环节，最终项目也未能完全实现最初的文化体验方案要求，但解决问题的过程也是进一步学习和收获的过程，这给团队带来信心，这种尝试也将继续下去。

第七章

乡村生态动画短片创作：以《乌》为例

第一节 作品简介

1. 作品信息

导演：许志豪、邱心怡

监制：谭明祥

剧作：邱心怡

美术：许志豪

动画：许志豪、邱心怡、黄艾蓝、王悦

后期：许志豪、邱心怡

指导老师：涂先智

完成时间：2021 年

片长：7 分 30 秒

动画类别：二维动画

出品：华南农业大学艺术学院

2. 故事梗概

《乌》是一个根据朱鹮稻田共生系统改编的神话故事。故事发生在一个村庄经常有怪物乌出没的村庄，当乌施虐时天空灰暗，河流浑浊发黑，农作物难以存活，为了保护农作物，村民们组织猎乌人以箭猎乌，其中一个猎乌人即主角少年在战斗中受伤，被乌吞噬，在混沌中一个小女孩（朱鹮鸟的化身）救下了她，也正是她带领众鸟在遮天蔽日的混沌中与乌搏斗保护着村庄，村民只知猎乌，却不曾想乌也正是被人们污染的自然的化身。最后，故事以悲剧结尾，神鸟朱鹮在与乌搏斗保护村庄的过程中中箭牺牲。《乌》展览海报见图 7-1。《乌》剧照见图 7-2。

图 7-1 《乌》展览海报　导演：许志豪、邱心怡

图 7-2 《乌》剧照

3. 创意说明

本片以朱鹮为原型设计了一个神话化的小女孩角色，以水墨化美术风格创作了一个

朱鹮带领众鸟与乌作战的神话故事，希望通过这个故事引发观众对乡村生态问题、人与自然之间的关系问题的思考。

第二节　创作背景

动画艺术的萌芽可以追溯到史前的洞窟壁画，从中我们看到了先人们与自然抗争和对生活活动的描摹。其后，随着采摘和狩猎阶段向畜牧和种植阶段发展，人类迈入了一个新的文化阶段，人们意识到天气的好坏、风雨雷电冰、瘟疫和干旱对自身的制约作用，意识到冥冥中有种神秘的力量控制，人们相信万物有灵，相信灵魂存在，也出现了信仰和祭祀活动，艺术创作也围绕这个核心在模仿中成长，在物质需求保障基础上进一步升华为对精神的追求，从描摹的基础上进一步追求象征意义的表达，试图创造一个与自然呼应的、对立的、独立的存在。动画汲取文学、绘画、音乐、电影等艺术的营养，为人们提供了一种动态呈现自然世界的能力，也提供了一种独特的构建精神意识的可能。

生态动画是以动画为表达载体，以自然生态为内容的动画，是传播生态理念的重要途径，也是探讨生态问题的重要场域。本团队在华南农业大学乡村振兴研究院影视动漫艺术乡建项目的支持下，联合华南农业大学农业生态领域的专家设立了乡村生态动画创作项目，旨在通过影视动画创作构建和传播当代乡村新的生态观，探讨乡村振兴过程中的生态问题，寻求解决之道。朱鹮是国际濒危、国家一级保护动物，是森林生态系统和湿地生态系统的生态指示性物种，它们需要在浅滩湿地中觅食，在乔木上繁衍，环境敏感度非常高，极具生态价值。我国在朱鹮的保护上经过 40 年的艰辛努力，将朱鹮成功从极危到濒危，从仅存的 7 只繁衍至 7000 余只，是全世界保护濒危物种的成功典范，对农业文化遗产的保护和乡村生态发展有比较重要的启示，因此该选题成为团队进行生态动画创作实践的切入口。

第三节　项目考察

1. 乡村生态动画考察

随着经济社会发展，农业机械化、乡村城市化、生产集约化程度越来越高，新的生产方式和生活方式重新构建了我们的自然生态，乡村生态环境问题也随之显露，人们开始反思这种工业化的农业生产对乡村生态与发展的影响，重新思考人与自然的关系。1962 年，生物学家雷切尔·卡逊发表了《寂静的春天》，揭示了杀虫剂对环境和生态系统的污染，并从污染生态学的角度阐明了人类同大气、海洋、河流、土壤、动植物之间的密切关系，揭开了多学科参与对生态环境问题理论反思的序幕，生态学家加勒特·哈丁发表了著名的"公地悲剧"理论，解释了"圈地运动"导致的草场退化和牧民破产。

而后学者们对于生态环境的讨论从哲学、伦理学、社会学等多学科角度进行了探讨。环境哲学的研究侧重从认识论方面进行讨论，贡献了生态整体主义伦理原则和生态自然主义伦理原则。环境社会学侧重关系环境问题的社会原因、社会影响和社会反映，主要的理论成果有史奈伯格团队提出的"新生态范式"，邓拉普、卡顿提出的"生产跑步机理论"，阿瑟·莫尔为代表的生态现代化理论等。艺术家们也纷纷通过艺术实践积极参与对生态问题的探讨，创作者们以影像、装置、绘画、大地艺术的方式为艺术输入各种有关生态的观念，并试图通过作品来影响大众，提出解决问题的方案。

在影视类作品的研究中，哈佛大学的电影学者斯格特·麦克唐纳在《建构生态电影》（2004）一文率先提出"生态电影"概念，使生态电影正式进入学术研究领域。随后的十几年间也发展出不同的视角以不同的形式介入对该议题的讨论、对话和实践。影视动画作为一种综合性的艺术媒介，融合政治、经济、文化、权力、伦理等多学科，在介入社会实践、推动公众认知、传播生态理念、促进环境保护等方面发挥着重要作用。经梳理，现有的影视动画创作主要包括以下三个实践视角。

（1）表达对生态问题的认识和判断，传播生态理念。生态问题被定义为人与自然打交道所产生的实际后果，如动画电影《小马王》以野马的视角讲述了小马王争取回归家园的艰辛历程，它狂野不羁，希望摆脱人类控制，又不舍与小雨的爱情，作品以生动的画面、感人的情节引发观众共情，从生态视角重新审视美国西部大开发的历史（图7-3）。《滴水精灵》是以水环境的保护为主题创作的电视剧动画，其制作和播出对于提高大众水环境保护意识起到潜移默化的积极作用（图7-4）；宫崎骏的作品以剧情设计、镜头语言和艺术表现等手法阐发对乡村生态问题的认识和判断，并试图提出解决问题的方案；《悬崖上的金鱼姬》呈现了一座和海洋生态密切相关的小山村，海底淤泥夹杂着大量垃圾和污染物，这也是波妞的爸爸对人类充满敌意的原因之一（图7-5）；《风之谷》讲述了人类因战争和过度掠夺而被自然反噬的故事，被世界自然基金会作为形象影片号召全球保护野生动物和自然环境（图7-6）。

（2）抒发对理想生态的向往，诠释生态美学。生态美学将和谐看作最高的美学形态，这种和谐是由生命的网络系统和整体特性决定的。天地万物生而平等，并处于一种平衡而多样的生态系统中，在《狮子王》（图7-7）中，影片通过跟拍镜头跟随鹦鹉沙祖飞翔于大草原，将狮子所生活的世界尽览眼底，木法沙教辛巴认识这个世界，说："你要懂得这种平衡，并尊重所有的生物，不管是蚂蚁还是羚羊。虽然我们吃羚羊，但我们死后身体会变成草，而羚羊吃草。"这体现了一种生态循环之美。中国传统水墨动画《牧笛》（图7-8）、《山水情》（图7-9）则以水墨写意的艺术表现手法表现了自然世界清晰、洒脱、空灵、飘逸的格调，以景抒情、情景交融，形成了生态存在与诗意栖居的统一，展现了一种生态意境之美。动画可以通过场景设计、声音音效、动态设计，以视听方式重建人们对环境的审美经验，如电视动画《寒蝉鸣泣之时》将日本农业文化遗产白川乡合掌造

图 7-3 《小马王》 导演：凯利·阿斯博瑞、罗纳·库克

图 7-4 《滴水精灵》

图 7-5 《悬崖上的金鱼姬》 导演：宫崎骏

图 7-6 《风之谷》 导演：宫崎骏

建筑和地方特色景观以动画的方式表现出来，吸引了大量游客前往体验，生动诠释了一种生态景观之美（图 7-10 和图 7-11）；《大鱼海棠》则通过想象建立了跨越人与动物、人与神、生与死、虚构与现实的和谐统一的美丽景象，将人、动物、神灵、环境作为一个生态整体进行观察，表达了一种跨越时空的生态整体之美（图 7-12）。

（3）树立超然物外的精神指向，提出生态见解。生态危机的本质是人类生态价值观的危机。动画创作者通过作品提出自己的生态见解，展示在重建人类生态价值观上所作出的努力，如弗雷德里克·贝克的动画《种树的牧羊人》以生态整体主义的视野讲述了一个离群索居的牧羊人通过近半个世纪坚持不懈地植树，把土丘变成绿洲的故事，构建了一个人类与自然共同构建的命运共同体（图 7-13）。宫崎骏的动画电影《幽灵公主》中体现出他倾向于一种现代人类中心论的生态文明理论，即认为生态运动的最终目的在于保护人类的整体利益和长远利益，生态运动如果丧失了内在的动力就无法持续下去，

图 7-7 《狮子王》
导演：罗杰·艾勒斯、罗伯·明可夫

图 7-8 《牧笛》
导演：特伟、钱家骏

图 7-9 《山水情》 导演：特伟、阎善春、马克宣

图 7-10 《寒蝉鸣泣之时》合掌造场景 导演：今千秋

图 7-11 日本白川乡合掌造真实场景

图 7-12 《大鱼海棠》 导演 梁旋 张春

但需要对此进行改造，从而避免对自然的滥用和生态危机（图 7-14）。科幻电影《阿凡达》则从"地方意识"转向"星球意识"，提出一种反人类中心主义的生态观，导演卡梅隆

将影片设定在 2154 年，以动画形式重建了一个不适宜人类生存的理想自然"潘多拉"星球，提醒人们应冷静面对科技带来的变化（图 7-15）。动画短片《消费主义》则将生态问题与消费主义联系起来，提出电子垃圾的产生与消费方式有关，警示人类应理性消费，减少污染（图 7-16）。

图 7-13　《种树的牧羊人》　导演：弗雷德里克·贝克

图 7-14　《幽灵公主》　导演：宫崎骏

图 7-15　《阿凡达》　导演：卡梅隆

图 7-16　《消费主义》　导演：V'aniss

2. 朱鹮保护与乡村发展考察

朱鹮又名朱鹭、红鹤、吉祥鸟，是亚洲特有的品种，其全身洁白如雪，脸朱红色，虹膜橙红色，嘴黑，长而下弯，尖端红色，颈后饰羽长，呈柳叶形，腿短，绯红色。朱鹮鸟性格温顺，中日韩民间把它看作吉祥的象征，有"东方的宝石"之誉。朱鹮喜欢觅食泥鳅、螺丝、小鱼、虾蟹等水生动物，不避人类，经常在村庄附近的稻田、溪流或湿地内涉水漫步，在村落周围的高大树木上休息及夜宿，筑巢繁衍时则往往选择海拔 1200～1400 米的稀疏森林地带。

朱鹮是世界上濒危的鸟类之一，曾被世界自然保护联盟列为极危物种，我国一级重点保护野生动物。历史上曾广泛分布于中国、日本、朝鲜半岛和俄罗斯东部，自 20 世纪 50 年代起，栖息地丧失、猎杀、农药化肥的过度使用、树木砍伐、环境污染等导致朱鹮食物资源短缺、繁殖成功率降低、营巢树木减少、湿地面积减少，朱鹮种群走向衰落，相继从俄罗斯、朝鲜半岛和日本消失。朱鹮的绝灭让人类经济社会发展与野生动植物共存共生的问题更加突显。1981 年我国科学家在陕西洋县发现 7 只朱鹮，这一事件引起世界轰动（图 7-17）。经过采取一系列保护拯救措施将朱鹮物种保存和壮大，成为世界濒

危物种保护的成功范例。物种的栖息地一旦消失便很难恢复,对物种的影响是毁灭性的,森林、湿地、农户是朱鹮栖息与生存的三大要素,洋县保护朱鹮的重要举措包括加强林木保护,为朱鹮提供夜宿地;采用有益于生物多样性培育和保护的农耕方法,推行生态种植方式。第十四届全国运动会曾将朱鹮作为吉祥物之一,见图7-18。

图7-17 陕西洋县稻田里飞翔的朱鹮(图片来源:陕西网)　　图7-18 第十四届全国运动会吉祥物之一　朱朱

中国已建的自然保护区多分布于"老""少""边""山"地区,也是中国传统生计方式和"三农"问题集中体现的地区。这些地区对社会经济发展的需求也尤为迫切,因此产生了乡村经济发展与濒危动物保护的资源需求相冲突的问题。那么乡村发展与自然保护是不是二选一的关系?自然保护区本土人群只能成为其中的弱势群体吗?

陕西洋县朱鹮的发现和人工培育的成功给日本重构佐渡岛稻田——朱鹮共生系统带来希望,中国在1998年和2000年先后将3只朱鹮赠送给日本,并派出技术人员传授人工繁殖技术,帮助日本佐渡朱鹮中心建立朱鹮人工种群,在佐渡岛再现了朱鹮与人类共生的和谐状态,并于2011年成功申报全球重要农业文化遗产"朱鹮——稻田共生系统"。日本在农业文化遗产的保护上注重打造复合生态系统,保护生物多样性与系列产品开发相结合。由于朱鹮需要在干净无污染的水稻里捕食鱼虾和昆虫,当地农民在种植水稻时都刻意减少使用化肥和农药,其所产的大米被誉为"朱鹮之乡大米",品质一流,蜚声海外,显著增加了当地农户收益。参与"朱鹮"品牌稻米认证的农户逐年递增,形成鸟飞稻香的诗意画面,有效保护和推广了本土文化。这种通过发掘新的生态与文化商业模式改善资源冲突问题的经验对于我国乡村生态事业发展有重要启示。日本佐渡朱鹮森林公园的朱鹮吉祥物见图7-19。日本古书中的朱鹮见图7-20。

3. 艺术参与朱鹮保护的考察

朱鹮的故事关于生命救助、生态保护、国际情谊、人与自然和农业文化遗产活化保护,有多重艺术实践参与视角,吸引着艺术家们以多种形式通过创作参与朱鹮保护的事业中。如1986年徐真导演的科教片《朱鹮》(图7-21),2021年陈剑启和方舟创作的纪录片《朱鹮记》,音乐木偶剧《朱鹮·朱鹮》(图7-22),以及荣念曾导演的实验剧《朱鹮信件》系列、日本佐藤信导演的实验剧《一桌二椅》等,但采用动画形式进行创作的作品较少,

图 7-19　日本佐渡朱鹮森林公园的朱鹮吉祥物

图 7-20　日本古书中的朱鹮

代表性的作品如香港戏剧导演荣念曾与日本现代舞艺术家佐藤信联合导演的实验剧《朱鹮的故事》，作品以动画结合舞台表演艺术的形式，融合昆剧和能剧的艺术语言，演绎了中日共同保护朱鹮的故事，旨在传播中日文化友好和生态环保理念。作品在 2010 年上海世博会日本馆演出 6400 余场，引起了很多观众的共鸣，上海歌舞剧团团长陈飞华便是在这件作品的影响下与团队共同创作了舞剧《朱鹮》，于 2021 年走上春晚舞台。儿童教育类动画短片《蓝豆的自然故事：朱鹮家族的故事》通过朱鹮爷爷讲述了朱鹮兴衰的故事，旨在通过作品向儿童进行自然科普，但动画制作比较简单，更接近动态插画形式（图 7-23）。另外还有少量动画作品将朱鹮融入作品中，如日本电视动画《兽娘动物园》以朱鹮为原型设计了一个动物娘角色（图 7-24 左 1），讲述了她与其他动物朋友在超级综合动物园"加帕里公园"的冒险故事。国产动画《拯救地球：麦圈可可在行动》也进行了朱鹮知识科普（图 7-25）。但整体来说影视动画作品仍然不多，朱鹮的故事作为乡村生态保护的典型案例其艺术价值、生态价值以及商业价值仍有待进一步挖掘。

图 7-21　科教片《朱鹮》
导演：徐真

图 7-22　音乐木偶剧《朱鹮·朱鹮》
陕西演艺集团民间艺术剧院

图 7-23　《蓝豆的自然故事：朱鹮家族的故事》　出品：蓝色生活 布吉科技

图 7-24　电视动画《兽娘动物园》　　　　　图 7-25　《拯救地球：麦圈可可在行动》
　　　　　导演：龙希　　　　　　　　　　　　　　　　导演：姚琳

　　乡村生态动画创作项目的设立旨在通过作品对观众产生生态理念传播效果，最终推动乡村农业生产生态意识的形成。基于以上考察，过往的生态动画无论从艺术角度还是从生态角度都被证明具有一定的实践意义，取得了比较丰富的创作成果，为本项目的创作提供了重要启示，但讲述朱鹮这样有乡村生态价值的故事的作品还比较少，我们希望以保护朱鹮的故事为原型通过改编创作一部反映人类与野生鸟类相互依存的动画短片，呼吁更多人关注乡村的生态问题，参与野生动物的保护工作。我们的创作也不应该仅仅只是将生态作为创作主题，还应从观众接受的角度、影片的艺术手法乃至未来可能发展的 IP 商业应用方面进行考量。

第四节　前期设计

1. 故事创作

朱鹮濒临灭绝主要是人类过度砍伐树木、捕捉野生动物、过度使用化肥和农药等无

节制的向大自然摄取的行为造成的，人类为满足自身欲望破坏了自然生态，摧毁了人类与朱鹮等野生动物共有的家园。我们要纠正的是短视的、不可持续的发展观，建立绿色的、可持续的乡村生态发展理念。当下乡村生态之脆弱，问题之紧迫，之重要，之深刻，使得本片不是一种温和的劝说，而是一次深刻的批评，最终团队选择采用神话寓言的方式进行叙事。《乌》文学剧本见图7-26。

图7-26 《乌》文学剧本

2. 神话叙事

从古希腊时期到当下，神话叙事在不断地被定义和诠释中显示了多样的内涵，中国的传统文化中本无"神话"一词，常以"怪""神""谐""异"四字代之，神话在英文中有幻想的、虚构的、荒诞之意。马克思认为，神话是"已经通过人民的幻想，用一种不自觉的艺术方式加工过的自然和社会形式本身"。中国本土的神话传说犹如铜镜一般折射出远古人类的社会活动和人的思想行为，如最早传授百姓耕种五谷、制作农具被尊称为炎帝的"神农"，养蚕缫丝的蚕神"嫘祖"等，是中国哲学思想的体现。中国动画历来就有将神话故事进行动画化演绎的传统，如早期的动画作品《天书奇谭》《齐天大圣》等，其故事和角色均取材自传统神话故事，其主要贡献还是以艺术风格上的探索为主。近年来热映的《哪吒之魔童降世》《姜子牙》《新封神榜：哪吒重生》等神话题

材动画电影展示出在神话与当代的联系上的探索,如《哪吒之魔童降世》(图7-27)中太乙真人的指纹锁解码情节,《姜子牙》也失去了"神"的光辉被赋予摆脱天命、寻找自我的含义,《新封神榜:哪吒重生》(图7-28)更是直接采用了现代故事背景,神仙们走进人间成为机车少年。这些作品中的人物的"神"性光环被有意削减,更多地被赋予"人"性特征,但整体上仍拘于传统神话故事取材或者直接搬用神话故事中的人物,基于当代社会现实的原创故事仍然缺乏。

图7-27 《哪吒之魔童降世》 导演:饺子

图7-28 《新封神榜:哪吒重生》 导演:赵霁

朱鹮是森林生态系统和湿地生态系统的生态指示性物种,它们的生存状态又何尝不是我们人类自身的生存状态呢?它们在中国曾经被认为已经灭绝,经过科学家们、农户们以及大众的共同努力复壮种群又何尝不是人类对自己的救赎。朱鹮的故事具有神话般的色彩,对于当下的社会发展更具现实意义。因此本片的叙事以朱鹮生态为主体展开。

3. 角色设计

动画是将无生命的对象赋予生命的艺术,想象和夸张是动画创作的利器。在《鸟》的剧本中,鸟被设计为一个被人类污染的环境的象征,被神话化、具象化为一个怪物。在现实中,它是指由人类破坏环境的行为造成的空气污染、气候变化、水质污染等现象。而朱鹮则被设计为一个小女孩,她是那个暗地里与污染搏斗的英雄角色原型。这个小女孩不像传统中的英雄形象那么雄壮英伟,而是一个默默无闻的带领众鸟与乌(即人为污染)进行斗争的女孩,表面看似柔弱,但内心刚强。当她与乌搏斗时就会化身为鸟型。乌归

根结底是人的破坏生态行为的产物，而人类不知道，派出猎鸟人以箭射鸟，却不幸射杀了正在携众鸟与乌搏斗的小女孩。少年是其中一个猎鸟人，是他发现小女孩就是朱鹮化身的神鸟，每次与乌搏斗时便有鸟羽飞落。他见证了小女孩救人的神迹，明白了是她在暗地里保护人类而最终却被人类捕杀，最后成为那个为保护朱鹮与其他猎人作战的人。这个故事有些悲壮，但也希望这个故事能触动人的心灵。

（1）小女孩角色设计。

小女孩有两个形态：一个是小女孩的形态，另一个是变身为鸟的形态。小女孩造型主要依据朱鹮原型进行人格化设计，保持圣洁和单纯的感觉。其头上、脸上采用朱红色以点缀，其他部分以白色为主。化身成鸟型的时候除了脸部以外通体有白色羽毛覆盖，以符合朱鹮原型的特征。小女孩角色设计稿见图 7-29。小女孩化身为鸟的设计稿见图 7-30。

图 7-29　小女孩角色设计稿

图 7-30　小女孩化身为鸟的设计稿

（2）少年角色设计。

根据剧本将少年设计为具有正义感的角色特征，颧骨两边的月牙状装饰为其赋予一定的野性力量，通过服饰装配体现其猎人身份（图 7-31）。

（3）乌角色设计。

图 7-31　少年设计稿

乌是一个代表被污染的环境的怪物，在故事中是一个反派角色。被污染的环境在现实中是没有具体的形态的，为了体现其凶狠的个性特点，将其设计为一个四眼的尖牙利爪的怪兽，但身体部分没有具体的形态，以云气、乌云等进行抽象概括。

图 7-32　怪兽乌的设计稿

（4）其他猎乌人角色设计。

根据剧情，猎乌人箭术高超，在设计时以持弓箭侠客为主要设计方向，身材魁梧健壮，为了便于隐秘和保护，在服饰上设计了斗笠、蓑衣以作防护。为了区别于主角，其他猎乌人面部设计比较狰狞。猎乌人设计稿见图 7-33。

4. 场景设计

朱鹮主要的生活环境是森林、湿地和村庄附近的稻田，因此故事的主要场景设计有村庄场景、被乌吞噬后的混沌虚幻场景、寺庙场景以及通过小女孩的伤口闪回看到人类过去破坏生态环境的场景。故事的时空背景定位为一个架空的古代时空。村庄的设计主要以丘陵、平原、农田地貌为背景。部分场景见图 7-34 和图 7-35。

闪回场景中少年通过小女孩的伤口看到一段小女孩过去的记忆，暗示她的伤来自人类的滥杀滥伐（图 7-36 和图 7-37），少年从中明白小女孩受伤的原因。画面采用浓烈的红色和剪纸动画风格以渲染血腥惨烈的气氛，给观众一种视觉上的冲击。

图 7-33　猎乌人设计稿

图 7-34　乌到来前的村庄

图 7-35　猎乌人从村庄出发去猎物的场景

图 7-36　闪回：人类猎杀动物场景

图 7-37　闪回：人类砍伐森林场景

乌是人类各种污染的神话化角色，虽然有一个具象的面部和利爪，但身体是抽象的、无形的，里面是一个黑色的混沌世界，少年、小女孩的化身朱鹮与其他鸟类被吞噬其中（图7-38）。

图 7-38　少年被乌吞噬后进入的混沌虚幻之中的场景

经过一场激战，小女孩被误杀，在场景设计时通过调度火、云、气等自然现象渲染交战现场的激烈作战气氛，通过羽毛洒落和少年在孤寂中跪下的场景表现少年在女孩牺牲时的感受，以带动观众的情绪（图7-39～图7-42）。

图7-39　寺庙前的交战场景　　　　　　　　图7-40　焚烧寺庙场景

图7-41　少年发现小女孩为神鸟的场景

图7-42　小女孩牺牲后羽毛飞落的场景

5. 分镜头剧本（图7-43）

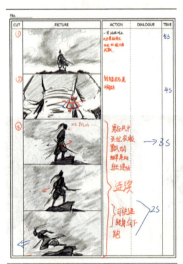 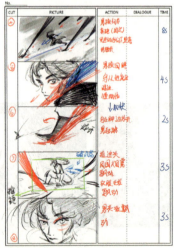 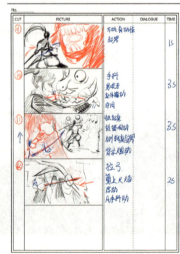

图7-43　《鸟》分镜头设计（部分）

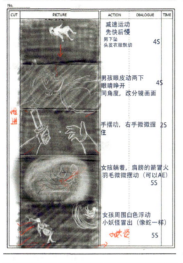
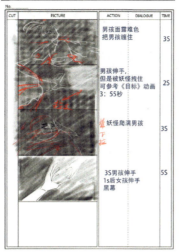
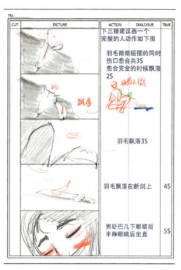

续图 7-43

第五节 中期制作

团队主要采用的作画方案是 Photoshop 软件绘制关键帧和中间帧，确保画面有比较飒爽恣意的笔触，绘制好动态后在 After Effects 软件中调整画面整体效果。由于是团队首次采用水墨动画风格作画，经验不足，未能达到预期效果，但作为一种创作经验列举一些制作难点作为借鉴。

难点一：水墨风格动画的作画工作量。

作品整体上采用水墨动画风格，团队希望尽量保持作画的笔触效果，画面的整体画风能保持比较好的视觉效果，但对于笔触动态的效果表现难度大，很多动态依赖逐帧动画绘制完成，远远超出了团队预计的工作量（图 7-44）。

图 7-44 《乌》中期制作和中期制作文件

难点二：水墨风格动画的动态表达。

传统的勾线平涂法是运用均匀的线条勾勒，用均匀的颜色平涂完成。《乌》中的线条主要采用了国画中的勾线和上色方法，线条是不均匀的，人物运动时衣服的褶皱变化成为作画过程中的一大难点，在绘制动画帧的时候需要着重把控其变化的幅度。人物形象比较写实，在绘制时需要防止人物在运动中出现形变使人物形象难以辨识。少年动态见图 7-45。小女孩动态见图 7-46。

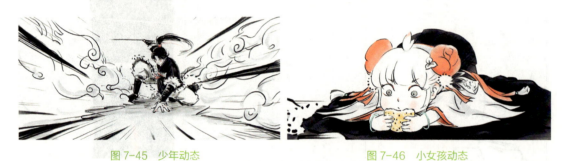

图 7-45　少年动态　　　　　　　　　　图 7-46　小女孩动态

难点三：水墨风格动画的上色问题。

为了在颜色上保持水墨动画的通透感觉，作画时没有采用均匀平涂上色，而是采用保留笔触的方法，使画面有颜色润开的效果，因此颜色也需要逐帧逐笔绘制，绘制时需控制笔刷的力度：力度太大，颜色会过于实在，显得生硬；力度太小，则会透出太多背景颜色，导致画面混乱，出现颜色变脏的情况。这些问题在一定程度上拖延了中期制作进度。《乌》中期上色制作见图 7-47。

图 7-47　《乌》中期上色制作

难点四：水墨风格动画的情感表达。

由于画面颜色比较简单，以黑白色为主，以红色为辅，点缀少许其他颜色，角色情感的表达主要通过动态和表情完成。场景的情绪渲染则借鉴了山水画中的留白构图法表现场景的意境，运用镜头、光影、运动制造紧张、伤感和激动的气氛（图7-48）。

利用光影表达情绪

利用动态表达情绪

利用镜头表达情绪

图7-48　情感表达

第六节　后期合成

动画的后期合成在Premiere中完成，主要是对中期制作完成的镜头进行剪辑、制作音效和配音，然后进行最后的视频渲染输出。

难点一：中期影响后期。

后期制作过程中发现因工期不足导致的镜头节奏问题也相应影响了后期合成工作，有些画面和动作未能很好地完成镜头任务，信息传达不完整影响了叙事节奏，不得不在后期临时调整（图7-49）。

图7-49　后期合成制作

难点二：配音配乐问题。

故事的节奏和人物的情绪需要合适的配音配乐进行烘托，音乐的节奏与镜头的节奏

应符合剧情需要，在实际制作过程中留给配乐和音效制作团队的时间不充分，因此影片最终输出效果并不令人满意。《乌》缩略图见图7-50。

图7-50 《乌》缩略图

第七节　创作总结

1. 评估项目难点

在前期项目策划阶段应对项目的难度、成员整体效能、项目的输出效果进行恰当评估。《乌》的创作在前期考察和剧本创作阶段耗费了比较多的时间，文字剧本和分镜剧本几经修改，因对中期制作难度预估不足，导致项目难度过大。如果再次创作可以从以下三个方面进行改进：一是短片创作尽可能短小精悍，不宜采用过于复杂的剧情，否则需要花费比较长的时间才能表述清晰的剧情；二是对于分镜头剧本应进行充分讨论，通过动态分镜进行充分调整后再进入中期制作环节，以免将问题留到后期，难以做大的修正；三是正确认识项目的成败与项目规划之间的关系，在经验不足的前提下先确保作品的完整度和艺术性。

2. 优化制作流程

在中期制作阶段，由于参与制作人员的画风不统一，在多次尝试后，仍然出现制作团队成员之间作画风格差异过大，制作流程不顺畅导致作画任务不能很好的分配，大量

的作画任务由一位主笔完成，拖延了中期制作的进度。如果再次尝试国画风格的作品可考虑从三个方向优化制作流程：一是提前进行作画风格的训练，统一画风之后再组建制作团队；二是改良作画技术，多尝试几种作画方法，探索其他工具或者作画技巧以精简制作周期，降低时间和人力成本；三是充分预计中期制作时间，经过此次创作，充分了解制作过程中的难点和重点，在下次创作中为中期制作预留更多空间，在前期剧本创作中精简动画表达。

第八章
以"乡村振兴"为主题的影视动画联合创作赏析

第一节 农业文化遗产题材动画短片

1. 诗歌动画《桑梓 桑梓》（图8-1）

图8-1 《桑梓 桑梓》缩略图

（1）作品信息。

导演：林硕坚

文字脚本、动画分镜、美术、动画、后期：林硕坚

动画分镜：林硕坚

制片：谭明祥

指导老师：涂先智

完成时间：2021 年

片长：5 分钟

出品：华南农业大学艺术学院

作品成果：第九届温哥华华语电影节最佳动画美术奖

（2）故事梗概。

中国拥有世界最大、最集中，保存最完整的桑基鱼塘生态循环系统，本片以作者的家乡广东佛山的全球重要农业文化遗产和中国重要农业文化遗产"桑基鱼塘"为背景进行创作；以诗歌动画的形式，将桑基鱼塘生态农业文化与现代科学技术人文情怀相结合，表达当代城市化背景下佛山桑基鱼塘文化发生的变化，影射出这个时代的社会变迁以及这种变迁所带来的人文情感转变。希望观众能通过本片对桑基鱼塘生态农业产生新的思考。

2. 展示动画《桑基鱼塘土壤基本理化信息展示》（图 8-2）

图 8-2　《桑基鱼塘土壤基本理化信息展示》展示效果

（1）作品信息。

作者：史雯君

导师：涂先智、黄继谦

完成时间：2022 年

出品：华南农业大学艺术学院

致谢：华南农业大学土壤研究实验室

（2）作品简介。

桑基鱼塘是将种桑养蚕同池塘养鱼相结合的一种生产经营模式，是岭南农耕文化的典型代表，是在低洼积水地上通过挖塘筑基，以塘养鱼，以基种桑，以塘底淤泥做肥培基形成的土壤，土壤的理化信息是土壤生态状况的指示，但往往以科研数据的方式由科研人员进行解读。《桑基鱼塘土壤基本理化信息展示》将桑基鱼塘土壤的基本理化信息进行了信息可视化的动态展示实验，试图以动态的、可视的、可感知的方式展示隐含在土壤理化信息中的人文文本。

3. 交互叙事 VR 游戏《基塘行》（图 8-3）

图 8-3　《基塘行》缩略图

（1）作品信息。

策划：王昆

美术概念设计、地形编辑、场景搭建、交互设计：王昆

声效设计、UI 界面设计、开发测试：王昆

制片：涂先智

指导老师：涂先智

完成时间：2022 年

展现形式：VR 展示

出品：华南农业大学艺术学院

（2）游戏内容简介。

因气候的变化和环境的恶化，岭南地区的桑基鱼塘农业文化已成为一种集体记忆，但其文化价值、生态价值和景观价值是当代社会的宝贵财富。可持续性有效延续的循环经济，人地和谐共处的生态文明等价值的内在精神是值得现代社会所学习和推崇的。面对岭南地域文化符号的逐渐消逝，数字化技术能摆脱时空局限实现再生产，在激活其文化、生态等多重价值的同时，也成为农业文化跨域传播的有效途径。经文献古籍阅读和实地居民访谈，所创作的《基塘行》重绘了当年基塘农业的桑叶养蚕、蚕沙喂鱼、塘泥肥桑的生态循环系统，用数字化方式复现了基塘农业生产情境，激活基塘农业文化的当代价值，唤起基塘农业文化的集体记忆。

第二节 农业科普动画短片

1. 展示动画《虚拟农业博物馆》（图8-4）

图8-4 《虚拟农业博物馆》缩略图

（1）作品信息。

作者：李智威、周惠强

文案：涂先智

指导老师：涂先智、苏珊珊

制片人：谭明祥

致谢：华南农业博物馆　谢正生

完成时间：2020 年

片长：2 分 46 秒

出品：华南农业大学艺术学院

作品成果：第一届印迹乡村创意设计大赛优秀奖

（2）内容梗概。

生态农业的虚拟博物馆是以表现生态农业及现代农业科技为主的虚拟体验展馆，作品设计了一个虚拟农业博物馆的展览方案，尝试将实体展览无法呈现的内容艺术化地表达出来，团队采用 Unreal Engine 4 虚幻引擎对博物馆整体环境及交互体验进行制作。

2. 定格动画《我们很菜》（图 8-5）

图 8-5　《我们很菜》缩略图

（1）作品信息。

导演：梁诗棋

动画：梁诗棋、吴诗欣、莫思诗

摄影：李智威、符立清、吴诗欣

后期：李智威、符立清、莫思诗

音乐：《绿叶菜里有什么》上海彩虹室内合唱团演唱

指导老师：涂先智、王柯

完成时间：2020年

出品：华南农业大学艺术学院

（2）故事梗概。

作品以蔬菜为角色，以定格动画的形式演绎了《绿叶菜里有什么》这首合唱歌曲，以趣味性的手法告诉小朋友们蔬菜不仅好吃，还很有营养，不要挑食。

2. 科研动画《罗锡文院士水稻机械化直播技术与机具动画展示》（图8-6）

图8-6 《罗锡文院士水稻机械化直播技术与机具动画展示》缩略图

（1）作品信息。

作者：冯曼柳

指导老师：刘瑞、罗锡文

完成时间：2015 年

出品：华南农业大学艺术学院

作品成果：短片助力该科研项目获得国家科技进步奖二等奖

（2）内容梗概。

本组动画作品为罗锡文院士的"新型农业直播机"科研项目而作。该项目的研发成果适合不同田地（旱田、水田）和农作物的播种，并且将直播中的开沟、起垄、播种、施肥、浇水结合在一起一次完成，实现了大面积农作物机械化高效处理，大大降低了时间成本。作者以动画的形式，对研究成果中农用机械的实施流程进行了全面的动态演示，很好地呈现了项目的研究成果。

第三节　农产品题材动画短片

1. 三维动画《弗吉与祖》（图 8-7）

图 8-7　《弗吉与祖》缩略图

(1)作品信息。

团队成员：车铭怡、董海强、李周城、梁国杜、麦敬源、黄家卫、徐植儒、张庆鑫、陈曦

协力合作：庄中南、梁朝棕

音乐/音效：杨天、王泽、李英博

指导老师：王柯

完成时间：2015 年

出品：华南农业大学艺术学院吾楼动力工作室

(2)故事梗概。

《弗吉与祖》讲述了一个机器人弗吉、一只鸟祖和鲜花种子的故事。主人公弗吉喜欢收藏花卉标本，在他的藏品只差最后一种花时订购了这种花的种子。不料在快递员送种子到弗吉家的途中，祖却藏在快递里一路盗食种子，无意间将种子沿途撒在地上。弗吉收到快递后不见种子，于是与祖之间发生了争执，发生了一系列搞笑又温情的故事，最后，弗吉无意间发现自己一直想种出来的花早在不知不觉间已经在自家上山的小路上盛放。

2. 科教动画《种子的信仰》（图 8-8）

图 8-8 《种子的信仰》缩略图

（1）作品信息。

作者：林美萍

指导老师：涂先智

完成时间：2012年

出品：华南农业大学艺术学院

（2）故事梗概。

《种子的信仰》讲述的是种子与森林之间的故事。作品以种子为角色，以森林为场景，表现种子们在四季更替的季节变化中传播生长、生生不息的故事。

3. 音乐动画 Player（图8-9）

图8-9　Player 剧照

（1）作品信息。

导演：庞磊

作者：庞磊、牛静、林超寅

监制：罗哲辉、苏珊珊、涂先智

指导老师：涂先智

出品：华南农业大学艺术学院

（2）故事梗概

Player 是一段机器螃蟹与真螃蟹在海边沙滩斗舞的表演。机器螃蟹与真螃蟹的"舞力"高强，动态生动，一时难分高下。

第四节　乡村文化题材动画短片创作

1. 二维动画《物语》（图8-10和图8-11）

（1）作品信息。

分镜脚本：郑海军

场景设计：李秋苑、邹梦怡

图 8-10 《物语》截图　　　图 8-11 《物语》海报

角色设计：李秋苑

动画原画：周善修、郑海军

线稿与上色：郑志鹏、邹梦怡

后期制作：周善修、郑海军

音乐音效：周善修、李秋苑

出品：华南农业大学艺术学院吾楼动力工作室

（2）内容梗概。

这是一个描写乡村生活的抒情类艺术短片。作品主要描写了两位小朋友在乡村无忧无虑的美好生活。他们一起放牛，一起捕蝴蝶，一起放风筝，一起在荷塘玩耍等，是一件令人感到温馨的、让人对乡村生活充满向往的作品。

2. 定格动画《纸飞机》（图 8-12）

（1）作品信息。

导演：王雨、詹洪涛

指导老师：辛珏

完成时间：2019 年

出品：华南农业大学艺术学院

作品成果：中国高等院校影视学会第九届学院奖学生组三等奖

（2）故事梗概。

《纸飞机》讲述的是一个关于乡村留守儿童的故事，作者试图通过该故事引起观众对留守儿童教育问题的关注。

3. 实验动画《"福"糖》（图 8-13）

（1）作品信息。

导演：古华东

编辑、分镜、配音：古华东

图8-12 《纸飞机》缩略图

原画：NinMong、杰哥、古华东

原画设计：CC、古华东

指导老师：涂先智

完成时间：2020年

出品：华南农业大学艺术学院

作品成果：第八届温哥华华语电影节优秀奖

（2）故事梗概。

在一个安静祥和的村庄里，炊烟缭绕，生活安逸。可是人们还是觉得不够幸福。于是，三个村民决定去寻找幸福。有一天，他们发现一个山洞里面有一棵幸福树，树上结满了幸福糖，虽然这些糖看起来很奇怪，但是他们还是经不住诱惑吃下了它们。然而，一时的口腹之欲给村民带来一场灾难。苦果会以糖衣为伪装，灾难会以警示做预告，智者懂得反思！

图 8-13 《"福"糖》缩略图

第五节 乡村生态题材动画短片创作

1. 集体动画《野生救援——象牙的回归》（图 8-14）

（1）作品信息。

作者：刘思嘉、陈建军、陈嘉仪、吴永文、杨超等

作品类别：公益广告动画 / 集体动画

完成时间：2015 年

出品：华南农业大学艺术学院黑天工作室

作品成果：ONESHOW 中华青年创意大赛银奖

（2）内容梗概。

野生动物的生存环境正遭受挑战，大象的数量急剧下降。这些年来，人们逐渐意识到这种严峻的形势，开始采取保护措施，然而大众对很多公益活动的参与度并不高。为引起公众对大象保护问题的关注，团队创作了一个集体动画，试图通过一个温暖的方式

来传达诉求。该作品创作活动在微信、微博平台上发布，邀请同学们参与。我们为现场参与活动的同学提供了绘画工具，每位参与者可以在我们设计的故事和分镜的基础上自由绘画，因此这件集体绘画作品由一百多种风格的画面构成，表达了我们向象牙制品说"不"的集体心声。

图 8-14　《野生救援——象牙的回归》缩略图

活动吸引了超过 100 人到达现场集体参与这部动画的制作，在五个小时之内活动视频的观看量突破 4000，将近 1000 人转发了此视频，并评论表达他们对本次活动的支持，产生了一定的社会影响。

2.剪纸动画《成长的烦恼》（图 8-15）

（1）作品信息。

作者：王昱、冉义莉、吴骐冰、周霜、李凯迪

完成时间：2014 年

出品：华南农业大学艺术学院

作品成果：ONESHOW 中华青年创意大赛视频类金奖

图 8-15 《成长的烦恼》缩略图

（2）故事梗概。

每个生命体都有成长变化的过程，毛毛虫期盼着快点长大变成蝴蝶，但小象一点儿都不想长大，因为长大后会因为有人觊觎它的象牙而陷入被捕杀的危险。短片以小象的视角反映捕杀大象这种行为的残忍，唤起人们保护大象的意识，拒绝买卖象牙，没有买卖就没有杀害。

3. 三维动画《逃离计划》（图 8-16）

（1）作品信息。

导演：许樱虹

指导老师：涂先智

完成时间：2022 年

出品：华南农业大学艺术学院

作品成果：第十届温哥华华语电影节最佳动画片导演奖

2022 BACC"灵犀杯"粤港澳湾区大学生动画创意大赛三等奖

2022 年全国高校数字艺术设计大赛三等奖

（2）故事梗概。

《逃离计划》通过一个未来世界的虚拟生物展示因气候引起的环境恶变，使得生物体离开自己的家园，呼吁人们重视由工业活动引起的气候变暖问题，尊重大自然其他生物的生存空间。

图 8-16 《逃离计划》缩略图

参考文献

[1] 萨杜尔.世界电影史[M].北京：中国电影出版社，1982.

[2] Maureen Furniss. A New History of Animation[M]. Thames & Hudson. 2016.

[3] 萨杜尔.电影通史 第二卷：电影的先驱者[M].唐祖培，等，译.北京：中国电影出版社，1983.

[4] 孙立军，张宇.世界动画艺术史[M].北京：海洋出版社，2007.

[5] 聂欣如.动画概论[M].上海：复旦大学出版社，2014.

[6] 祝普文.世界动画史[M].北京：中国摄影出版社，2003.

[7] 黄玉珊，余为政.动画电影探索[M].台北：远流出版公司，1997.

[8] WELLS P. Understanding Animation[M]. London: Toutledge of Taylor & Francis Group. 1998.

[9] 齐林斯基.媒体考古学[M].广州：商务印书馆，2006.

[10] Lev Manovich. The Language of New Media[M]. MIT Press, 2001.

[11] 孙立军.中国动画史[M].北京：商务印书馆，2018.

[12] 刘旸.日本有限动画技术"帧数调控"形成简析[J].文学评论·影视文学，2017（9）：146.

[13] 方李莉，向丽.中国艺术乡建的实践与未来：与方李莉的对话[J].云南师范大学学报（哲学社会科学版），2022，54（4）：118-125.

[14] 叶洪图，田佳妮.乡建——浅议中国当代艺术介入社会的一种可能性[J].美术大观，2018，（8）：106-107.

[15] 涂先智.动画短片制作[M].长沙：湖南师范大学出版社，2008.

[16] 陈迈.逐格动画技法[M].北京：中国人民大学出版社，2005.

[17] 中华人们共和国农业农村部.第二批中国重要农业文化遗产——广东潮安凤凰单丛茶文化系统[EB/OL].(2022-12-24)[2014-06-24].http://www.moa.gov.cn.

[18] 谭嘉慧.凤凰单丛茶文化的动画传承与创新——以《茶小吉》为例[D].广州：华南农业大学，2022.

[19] 黄瑞光，桂埔芳，郑国建，等.凤凰单丛[M].北京：中国农业出版社，2020.

[20] 唐李阳.数字媒体影响下的产品动画视觉美学的重构[J].美与时代：创意（上），2019（12）：32-35.

[21] 许颖.《动物农场》的现代寓言世界[J].美与时代：美学（下），2016（3）：93-95.

[22] 马巧娥.基于三维动画视频的农业科技推广模式创新与探索[J].陕西农业科学，2014，60（10）：99-100.

[23] 孔广辉，冯迪南，李雯，等.荔枝霜疫病的研究进展[J].果树学报，2021，38（4）：603-612.

[24] 东北网.省农科院推出全国首创农业科普动漫片《龙稻屯的故事》[EB/OL].（2022.12.24）[2014-05-04].东北网.https://heilongjiang.dbw.cn/system/2014/05/04/055697680.shtml.

[25] 张宏波，张建亮.乡村振兴背景下中国农业动画叙事探索[J].电影文学，2022（4）：63-66.

[26] 人民网.首部粮油科普动画短片《齐麦麦与鲁果果》发布[EB/OL].（2022.12.24）[2020.10.30].http://finance.people.com.cn/n1/2020/1030/c1004-31913204.html.

[27] 傅佑丽.值得推荐的摄影制作方法——对话科普动画片"细胞的内部生活"[J].世界科学，2007（5）：30-31.

[28] 胡竞恺，赖巧晖.岭南园林的营造手法[J].现代农业科技，2012（12）149-150.

[29] 薛佳凤，齐放.广东景观规划设计中岭南园林元素的运用[J].现代园艺，2021，44（15）：108-110.

[30] 王倩.岭南地域民俗符号艺术文化研究[J].大众文艺，2018（17）：51-52.

[31] 周俊.事理模式下的佛山"醒狮"形象演变影响因素研究[J].艺术评论，2015，（7）：120-123

[32] 宋平.明石湾窑三彩狮子[N].羊城晚报，2011—8—12（B5）.

[33] 周越，盛璔.动画的艺术生态关系研究[J].南京艺术学院学报（美术与设计），2021（6）：199-202.

[34] 潘杰.全球生态问题的理论反思[J].中国社会科学报，2020，12（2066）.

[35] Scott MacDonald. Toward an Eco-Cinema.ISLE：Interdisciplinary Studies in Literature and Enviroment 11.2（Summer 2004）：107-132.

[36] 张兆龙.法语动画短片《种树的人》之物质焦点与生态意蕴解析[J].法国研究，2021（1）：48-54.

[37] 罗婷.更迭的风景：当代生态电影研究的重要转向[J].南大戏剧论丛，2018，（2）：215-224.

[38] 王雨辰.当代生态文明理论的三个争论及其价值[J].哲学动态，2012（8）:24-30.

[39] 陈俊汕.朱鹮：失而复得的"东方宝石"[J].中国林业，2007（07A）:4-8.

[40] 丁长青，李峰.朱鹮的保护与研究[J].动物学杂志，2005，40（6）:54-62.

[41] 闫鲁，黄治学.35年来朱鹮的保护经验与发展思路[J].野生动物学报，2021，42（3）:890-896.

[42] 刘源.濒危物种保护压力下的乡村发展困境——陕西朱鹮国家级保护区的例子[J].思想战线，2006，32（6）:76-81.

[43] 丁长青，李峰.朱鹮的保护与研究[J].动物学杂志，2005，40（6）:54-62.

[44] 卢勇，王思明.引进与重构：全球农业文化遗产"日本佐渡岛朱鹮—稻田共生系统"的经验与启示[J].云南师范大学学报(哲学社会科学版)，2016，48（2）:132-138.

[45] 周钰哲.神话动画叙事空间的历史演变与叙事表征[J].声屏世界，2021（13）:60-62.